DVD 全程動態影像教學

紅藍黃**3**原色
自然水彩畫入門

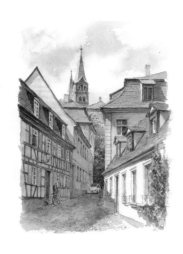
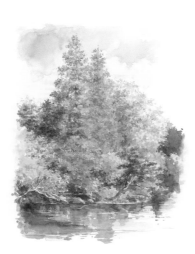
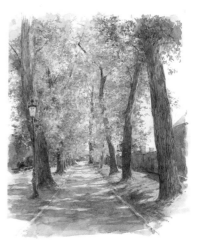

前言

透明水彩顏料的色號選擇相當多。當然在繪畫時，可使用的顏色數量越多會越方便，不過當一下子有很多顏色排在調色盤上時，選色上不免會感到困惑，或是顏料混雜在一起讓顏色變混濁等情形發生。

要在圖上畫出自然的色調，除了使用主基調的顏色之外，做好明暗度的區分也是有必要的。不過若只做顏料的疊加，無法呈現明暗度、立體感和陰影的話，就會變成一幅單調的圖畫了。難得擁有充足的顏料，卻沒有辦法發揮其效果，是一件多麼可惜的事啊！

本書將為大家介紹如何只使用三原色繪畫的技巧。在限定 3 種顏色的情況下，利用顏料的濃淡來表現主色調的亮度和陰影的暗度差異，因此繪畫出來的結果便會和明暗法的自然光表現方式相似。「這是不可能的吧…」雖然有人會如此認為，不過，不妨當作實驗性質，試著用這種方法畫看看吧！反正會使用到的顏料只有 3 種，即使畫出來的效果不好，我想也不會因此浪費太多的顏料。當然，如果習慣了這種繪畫方式，不僅能將實際的顏色完全展

「關於本書所使用的顏色名稱和編號」

除了本書特別標記的部分外，書中的顏料並非使用固有的顏色名稱，而是以洋紅Magenta的「M」來標示三原色的紅色、青色Cyan的「C」來標示藍色、黃色Yellow的「Y」來標示黃色。另外，本書會使用到Holbein公司製的「好賓透明水彩顏料」（日本）、W&N公司製的「專家級水彩顏料」、Schmincke公司製的「最高級專家透明水彩顏料」等 3 家公司所生產的紅、藍、黃 3 色顏料。本書所使用的顏料，其固有顏色名稱和詳細資料會在P.5、P.16和P.79中說明。

現，在使用其他顏色繪畫時，也能有所效果。

　　另外，本書更首次附贈DVD水彩教學。收錄了我在使用三原色描繪風景畫或是水果靜態畫時，從開始到完成接近全程影像，片長約90分鐘。藉由觀看DVD，從書本中觀察不到的細膩運筆、混色、水量調整等技巧，都能更加深入地了解。除此之外，播放光碟時，針對不清楚的部分，可以暫停或慢速播放，因此可以更詳細的了解繪畫方法。

　　如果是因為有附錄DVD，而產生「試著畫畫看好了」的想法的話，那就太好了！

<div align="right">野村重存</div>

「關於附錄的DVD」

為了盡可能收錄更多的製作過程，會有快轉的部分，快轉的部分於畫面右上方會顯示快轉的標示。由於快轉的部分可以使用播放機(DVD播放器)的慢速播放功能來觀看(畫質可能會比正常播放時還粗糙)，因此請詳閱播放器的使用說明書，依照說明書的指示來操作。另外，影像和書本的成像方式不同，其顏色可能會有所差異。

※觀看DVD之前，請先閱讀本書P.80「本書附錄的DVD使用事項」。

目次
contents

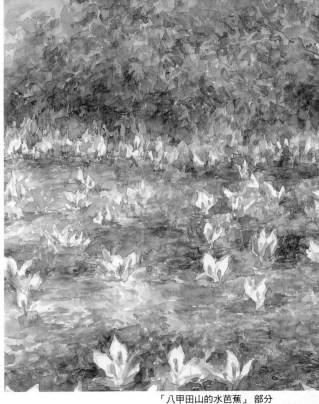

「八甲田山的水芭蕉」 部分

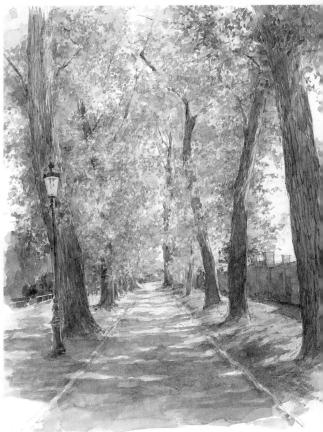

「布魯日的林蔭小徑」

運
用
3
色
混
合
出
無
限
的
顏
色

colour

關於顏色名稱

本書會使用到以下介紹的幾種顏料。

內文中使用的顏料名稱由於方便考量，並非使用各製造商所標
示的名稱，而是統一使用以下的標示方法。

洋紅色 「Magenta」 簡稱「M」	啶銅紅（玫瑰紅） quinacridone magenta(rose violet)	【Holbein】
	啶銅紅 quinacridone magenta	【W&N】
	紫紅 purple magenta	【Schmincke】
青色 「Cyan」 簡稱「C」	苯二甲藍 phthalo blue yellow shade	【Holbein】
	溫莎藍（綠影） winsor blue(green shade)	【W&N】
	蔚藍 helio cerulean	【Schmincke】
黃色 「Yellow」 簡稱「Y」	黃色 imidazolone yellow	【Holbein】
	溫莎黃 winsor yellow	【W&N】
	純黃 pure yellow	【Schmincke】

關於製造商

Holbein工業株式会社 →【Holbein】
【Holbein Artist's Water Color
（好賓透明水彩顏料專家級水彩）日本】

溫莎牛頓 Winsor & Newton →【W&N】
【Winsor&Newton Artists' Water Colour
（溫莎牛頓專家級水彩顏料）英國】

史克明公司Schmincke →【Schmincke】
【Schmincke Horadam Aquarelle
（史克明公司 最高級專家透明水彩顏料）德國】

※各顏料是依照作者個人的認定，從各種顏料中選擇出近似3原色的顏料，並非使用
各製造商所規定的顏色。

關於三原色和水彩畫
─我開始用 3 色來繪畫的原因─

M＝洋紅色（Magenta）
又被稱為亮紫紅色或紫紅色的一種顏色。
顧名思義是經由洋紅色和黃色混色之後，所形成的一種「紅色」。

C＝青色（Cyan）
是一種偏綠的亮藍色。
在鈷藍色或群青色等青色中加入洋紅色混色之後，便會得到近似的顏色。

Y＝黃色（Yellow）
此黃色和顏色較淡的檸檬黃不同，這種黃色在加水稀釋之後，便會得到近似檸檬黃的顏色。

無法回答出來的混色

這是10多年前所發生的事了。在某次戶外寫生的講座上，我和平常一樣在大家面前示範繪畫技法，這時，有位新加入且有點年紀的先生，像是要把我的調色盤吃掉般，直直地盯著我的調色盤看。每次調色時，他總是很熱切地問我：「這個顏色是由哪種顏色所混合出來的呢？」當時調色盤上除了白色和黑色之外，還有其他10多種顏色，而一直以來我都很理所當然地使用這些顏色。在調色盤上乾燥後的透明水彩顏料，於下次使用時，會直接加水溶解繼續使用。因此在我的調色盤上，會留有上一次用剩的顏料，這也使得我的調色盤上殘留了各式各樣的顏料，可說是「秘傳醬料」的狀態。當殘留了顏料的畫筆沾上必要的顏色之後，便能混合出自然的色調。然而，當這位先生問我「現在這個顏色是什麼和什麼所混合出來的呢？」這種問題時，老實說我自己也不知道答案。即使向他說明調色的樂趣，他仍然無法接受這樣的答案，依舊抱持著「無論如何，只要將顏色一個一個慢慢問出來的話，就能得到答案了吧！」這樣的想法，結果當時的我也只能回答出一個模稜兩可的答案。

因為這件事情讓我開始思考「混入什麼顏料會調出怎麼樣的顏色」的確會是大家想知道的，而沉默不回答的話是不是會顯得不夠親切呢？

什麼？！這樣也能畫！

不過，我無法回答出一個正確的答案。因為調色盤上的10種顏色都是在模稜兩可的情況下所調和出來的，加上使用的是殘留之前顏料的畫筆，因此對我來說，要正確地回答出答案是不可能的。這時，我突然想到所有的印刷品都是用 3 種顏色加上黑色來表現出顏色，因此腦海中便浮現「是不是可以利用紅、藍、黃 3 色來畫水彩畫」這樣的想法。但是，在色彩三原色中，紅色非一般所謂的紅色，而是「洋紅色」；藍色是「青色」；黃色則是「亮黃色」。也就是說，在印刷時所使用的墨水分別是呈紫紅的「洋紅色」、

偏綠的亮藍「青色」、而黃色並非檸檬黃，而是「亮黃色」。因此為了知道市面上是不是有販賣與三原色相近的水彩顏料，我去了一趟水彩顏料專賣店，並查閱各家製造商的色卡表。調查後發現，雖

然沒有放在12色水彩套組中，不過單色販賣的顏料中倒是有一些顏色相似的顏料。從中選出近似三原色的顏料後，我發現不但可以調出想要的顏色和各種固有色，也能於繪畫中自由運色。

從有點不單純的動機發想而出

這樣一來就沒問題了。即使被問到「這是什麼顏色和什麼顏色所混合出來的？」這種問題也沒關係，因為全部都能夠回答得出來了。沒錯！當被問到混色問題，通通只要回答「由紅色、藍色和黃色所混合的！」這樣就OK了。在調色盤上也只會出現3種顏色，這樣不僅滿懷疑問的先生能夠理解，我也能確實地回答出正確的答案。這個原因正是我開始使用三原色來畫畫的契機。換句話說，其實是「因為要解釋如何混色實在太過麻煩」這種有點不單純的動機而開始的。

「這怎麼可能辦得到！」

發現3色的混色方式之後，我試著在講座上向大家介紹了這種技巧。這時，大部分的人聽到這種混色方式之後，大多都是「那不可能做得到！」、「就算有很多種顏料都沒辦法畫好了…」等等的反應。到最後轉變成「那是因為你是老師才有辦法做到的吧！」這種消極的反應。不過當學員們懷著「就當作是被騙的吧…」這種想法，老老實實的實際作畫之後，大家皆為完成了顯色自然得出乎意料的畫而感到驚訝。比起在調色盤上如同色票本一般排列出多種顏料來繪畫，這種方式反而能畫出更自然的圖畫。這究竟是為什麼呢？我所得到的結論是，因為擁有很多顏料，在繪畫時會為了重現眼睛所看到的顏色，而在選色時傷透腦筋。然而，若限定顏料的數量，就不會執著於呈現正確的色彩，而是利用顏料的濃淡來表現出明暗的差異效果，漸漸地便能習慣並實踐明暗法的繪畫技巧了。

與擁有很多顏料相比，繪畫上更為自由

習慣用3色來繪畫之後，養成以明暗度做為繪畫時的基準。拋開「用正確的顏色來呈現」的觀念，在顏料的運用上會因此變得更為靈活。如果已經能掌握顏料的運用方式的話，在選用三原色以外的多樣顏料來繪圖時，色彩的運用也會變得更自由且靈活。

由此可見，本書並不是以培養只用三原色來繪畫為目標，而是為了「在使用顏料時能更有效率，從實驗和練習的觀點出發，用三原色來作畫會出現什麼樣的效果」這樣子的好奇心驅使下，提供了各種提案，才是出版本書的真正目的。

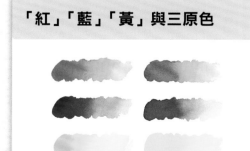

「紅」「藍」「黃」與三原色

一般廣義的三原色，是指紅、藍、黃這3種顏色。左邊的色彩範本是用顏料條上標示著「紅」「藍」「黃」的學員級水彩顏料所畫出來的樣子，而右邊的則是使用了「洋紅」「青」「黃」相似色所畫出來的。互相對照後，會發現兩者有著微妙的差異。理論上所有顏色都能被「洋紅」「青」「黃」所調配出來，不過單純的紅、藍、黃3色，也能調製出各式各樣不同的顏色。

※光的三原色是R（紅）、G（綠）、B（藍），和色彩三原色不同。

紅色系的調色法

一般所謂的「紅色」，是在洋紅色中加入黃色所調製而成的。
隨著黃色的量的增加，顏色會變成橘色或朱紅色。
若再加入一點青色，則會轉變成鮮紅色系的紅色。

在洋紅色中
混入黃色

幾乎是純洋紅色。這是偏亮紫的紅色，與一般所謂的「紅色」會有些許的差異。

僅加入少量的黃色，與一般印象中的紅色更為相近。

再加入多一點黃色，洋紅色的印象逐漸消失，轉變成較鮮紅的紅色。

變成近似橘紅色或朱紅色的顏色。

加入更多黃色之後，便轉變成橘色色系。

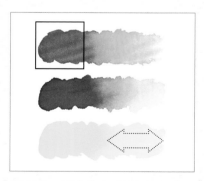

混色時，洋紅色是從左邊較深的部分開始使用，黃色則從較淡的部分開始依序加入。隨著黃色份量的增加，會有鮮紅色、朱紅色到偏紅的黃色等色系的變化。

在洋紅色中
混入黃色和青色

在洋紅色＋黃色中加入微量的青色後，會呈現出沉穩的紅色色調。

隨著一點一點加入少量的青色後，彩度會慢慢降低。

與單純混入黃色的紅色系之差異越來越明顯。

加入更多的青色之後，會呈現溫和的色調。

彩度降低後，近似於深紅色。

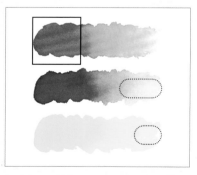

在洋紅色＋黃色中加入青色後，色調會慢慢的變深。隨著青色的增加，彩度會逐漸降低，轉變成較深的顏色。

※「彩度」＝色彩的鮮豔程度。「彩度低」＝「不鮮豔」，「彩度高」＝鮮豔的意思。

藍色系的調色法

青色雖然是偏綠的亮藍色，不過逐漸增加洋紅色的量，
即能調和出鈷藍色、群青色等較冷艷、清爽的藍色系。
接著再加入黃色之後，則會轉變成類似蔚藍的藍色系。

在青色中
混入洋紅色

稍微帶點綠色，具溫和明亮感是青色的特徵。

加入微量的洋紅色後，變成偏冷色調的藍色。

慢慢增加洋紅色的量，會漸漸轉變成較沉著的色調。

暗度漸增，轉變成偏暗的色調。

繼續增加洋紅色的量，會混合出偏紫的藍色。

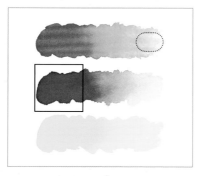

混色時，洋紅色從右邊較淺的部分開始慢慢地加入。如果一開始就加入深洋紅色的話，會馬上轉變成偏紫色調的青色。

在青色中
混入洋紅色和黃色

在青色＋洋紅色中加入微量的黃色後，會呈現和蔚藍相似的顏色。

隨著黃色的增加，會變成偏綠的藍色系。可以在畫樹的影子時使用。

調整黃色和洋紅色的份量，會使顏色慢慢轉變成藍灰色系。

黃色的量超過其他兩種顏色時，會調和出類似綠松石般偏綠的藍色。

在前一色中再加入少量的洋紅色後，能調和出降低彩度的色調。

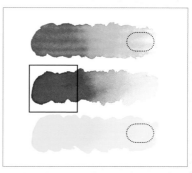

混色時，洋紅色和黃色從較淺的部分開始酌量加入。若增加洋紅色的量，顏色會變暗；如果加入較多的黃色，則會調和出偏綠的色調。

黃色系的調色法

由於黃色在 3 色中是亮度最高的顏色，
只要混入微量的青色就會讓顏色馬上轉變成綠色系。
不過，若加入洋紅色調配的話，會產生各種黃色系的變化。

在黃色中
加入洋紅色

加入少量的洋紅色後，
形成深黃色。

增加洋紅色的量，顏色
會轉變成類似棣棠黃的
色調。

接著會轉變成橘黃色。

顏色由黃色系慢慢地轉
變成近似橘色的色調。

加入更多的洋紅色後，
顏色便轉變成橘色。

在黃色中
加入洋紅色和青色

在黃色中加入洋紅色和
微量的青色，會形成土
黃色系的色調。

增加洋紅色和青色的份
量，色調會變深且降低
明亮度。

接著增加顏色的濃度，
會形成近似深黃褐色的
色調。

洋紅色的量超過其他 2
色時，會變成偏紅褐色
的顏色。

如果增加青色的量後，
顏色會變成黃綠色系。

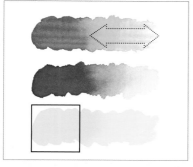

若加入太多的洋紅色，色調會很
快地偏離黃色系，轉變成橘色。
每次進行微量的調整，就能呈現
黃色系的變化。

混色時，青色要從右側淡色的部
分開始微量加入。如果一開始就
加入深青色的話，色調會馬上轉
變成綠色系。洋紅色的份量或濃
度較高的話，會轉變成茶色系。

綠色系的調色法

在黃色中加入青色就能調和出綠色系的顏色。當然在青色中加入黃色，也能得到相同的結果。若只用黃色和青色這2色來混色，能調和出保有鮮豔度的綠色系變化。如果在其中加入了洋紅色，會轉變成具暗度且深沉的色調。

在黃色中加入青色

黃色中加入青色後，色調會馬上變成綠色。

再加入青色後，顏色會調和成黃綠色。

慢慢增加青色之後，便能混合出明亮且鮮豔的綠色。

繼續加入青色，色調就會轉變成保有彩度的深綠色。

接著，便會形成帶有藍色調的綠色。

在黃色中加入青色和洋紅色

在黃色＋青色中加入微量的洋紅色，會形成彩度較低的黃綠色。

增加青色和洋紅色的量後，轉變成較為沉穩的色調。

再增加洋紅色的量，調和出彩度低的綠色。

青色加入較多的情況之下，色調會轉變成暗綠色系。

繼續增加青色的份量，會形成藍綠色系。

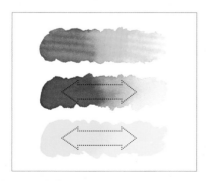

混色時，黃色和青色先選用中濃度、份量適中來混合。如果其中一種顏色份量較多的話，便會落在黃色或藍色系的範圍內。

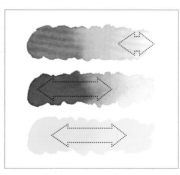

以黃色和青色的混合色為底色，調整洋紅色的份量，會慢慢的變化成低彩度的綠色系。

紫色系的調色法

洋紅色＋青色會形成紫色。若再加入黃色，會形成低彩度的紫色。

繼續增加黃色的量後，則會轉變為茶色系。

如果想要混合出高彩度的紫色，那麼乾淨的水和調色盤就會是必要的。

在洋紅色中加入青色

在洋紅色中加入少量的青色，形成紅紫色。

加入微量的青色後，轉變成帶有藍色的色調。

接著轉變成帶有藍色的紫色，近似薰衣草色。

增加青色的量後，會形成藍紫色。

洋紅色和青色的量都增加時，會形成深且暗的紫色系。

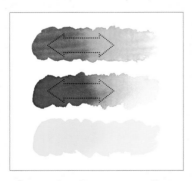

混色時，由於淡色的部分比較難調和出鮮豔的色調，因此洋紅色和青色要從中濃度開始，慢慢往濃度高的部分來調整。

在洋紅色中加入青色和黃色

在洋紅色中加入青色和黃色。

在洋紅色＋青色中加入稍少量的黃色。

增加青色的量後，顏色會慢慢轉變成偏灰色的紫色。

繼續增加青色的量後，會調和出帶有藍紫的深灰色。

接著加入黃色，顏色會轉為茶色系。

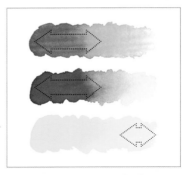

混色時，洋紅色和青色是從中濃度開始、黃色則從淡色的部分開始往深色做調整。

茶色系的調色法

茶色系必須使用到 3 色來調和搭配。

如果洋紅色的份量較多時，顏色會變成帶有紅色的茶色；

青色的份量較多時，則會近似於焦褐色。

紅褐色

在洋紅色和黃色的混合色中加入少量的青色，會混合出紅褐色。

洋紅色的量增加後，色調會變成近似豬肝紅。

增加青色以外的量後，顏色會慢慢地轉變成近似紅磚瓦的紅褐色。

加入微量的青色後，形成近似紅豆的暗紅色。

繼續增加青色的量後，會轉變成暗沉的茶色。

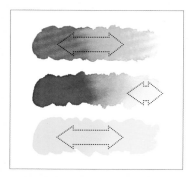

以洋紅色＋黃色為底色，藉由慢慢地增加青色的量所形成的混色變化。也就是帶有紅色的茶色系變化。

焦褐色

在洋紅色＋黃色中加入稍多的青色後，形成紅色成分較低的茶色。

分別增加各色的濃度之後，會形成近似焦褐色的顏色。

繼續增加青色的量後，變成低彩度的琥珀色。

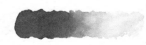

提高 3 色的濃度後，會調和出濃度高且暗度深的焦褐色。

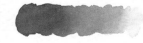

接著增加混色的量後，顏色會慢慢地轉變成灰色系。

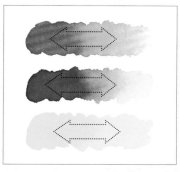

洋紅色、青色和黃色皆從中濃度開始做調整。若 3 色增加相同的份量，則會形成由灰轉黑的色彩變化。

灰色系的調色法

灰色是由 3 色所調製出來的。

藉由各色的份量調整，能表現出灰色系的變化。

相較於洋紅色和青色，黃色的份量稍微加多一點是混色的重點。

咖啡灰色

黃色和洋紅色加入較多的量，調和出溫暖的灰色。

減少水量，顏色會轉變成深灰色。

加入洋紅色後，會形成帶茶色的灰色。

繼續加入黃色後，調和出偏茶色的灰色。

接著加入青色後，形成偏綠的深灰色。

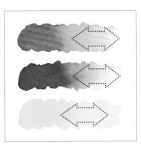

混色時，3 色皆從中濃度往淡色部分來調整。水量的多寡可表現出深淺的變化。

藍灰色

青色加入的量較多，混合出偏藍的冷灰色。

加入黃色和洋紅色，呈現出接近中性灰的色調。

減少水量，顏色會轉變成深灰色。

洋紅色的量較多所形成的冷灰色。

增加水量，變成亮灰色。

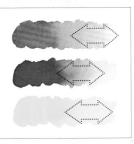

混色時，3 色皆從中濃度往淡色部分來調整。青色要從中高濃度的部分開始使用。

紅灰色

洋紅色量較多的灰色，會帶有些許的紅色。

加水稀釋後，會調和出近似茶色系的灰色。

加入青色後，會轉變成深灰色。

再加入洋紅色後，又會轉回偏紅的色調。

繼續增加洋紅色的量後，會調和出偏紅紫的灰色。

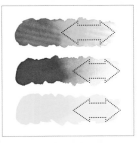

混色時，洋紅色是由低往中高濃度的部分來調整。若加入太多的洋紅色，顏色會轉變成茶灰色或帶暗濁的紫灰色。

黑色系的調色法

3色以幾乎相同的濃度進行混色，

並且減少水量（顏料增加），就能夠調和出黑色。

事實上，調整3色的濃度也能做出黑色的各種變化。

黑色

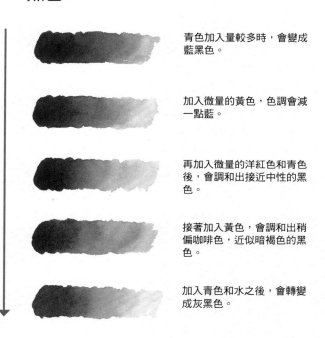

青色加入量較多時，會變成藍黑色。

加入微量的黃色，色調會減一點藍。

再加入微量的洋紅色和青色後，會調和出接近中性的黑色。

接著加入黃色，會調和出稍偏咖啡色，近似暗褐色的黑色。

加入青色和水之後，會轉變成灰黑色。

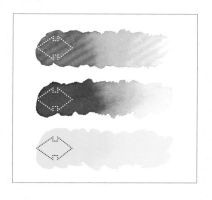

黑色是將三原色從高濃度開始混色而成的。當水量過多時，顏色會轉變成灰色，因此調和黑色的重點是要在水量少的情況下進行。另外，使用幾乎等量的黃色、青色和洋紅色也是調色時的訣竅。先將洋紅色和青色調和出深紫色之後，再加入黃色的方式，會比較容易混和出黑色。

※使用顏料：W&N

※・本書所刊載的色彩範例為作者調和出來的顏色，與各製造商的色彩標示有所不同。
　・各色的顏色分量表並非正確的份量，僅為想像圖（概念圖）的表示。
　・因為印刷的關係，色票、色彩圖表或繪畫實例會與實際的顏料及附錄DVD的影像有些許差異。

本書使用的顏料介紹

我選用近似三原色的顏料

本書使用的顏料，都是具代表性製造商所生產的透明水彩顏料，在美術材料行中相對容易取得。Holbein是日本最大的美術用品綜合製造商，而溫莎牛頓公司（Winsor&Newton）是來自英國、史明克公司（Schmincke）則來自德國，皆是歷史悠久的知名美術用品製造商。這3間公司所生產的透明水彩顏料都有100種左右可供挑選，因此可以從中一一尋找出需要的顏色。每種品牌皆從眾多顏料當中，選出3種顏色來使用。這3種顏料都能夠調和出均質且安定的色調。其他的顏色，由於各製造商都有其顏料排序，可以從中挑選出喜歡的顏色。不過，每家顏料的質地和成分組成都會有些許的差異，因此建議使用相同製造商的顏料來進行混色。

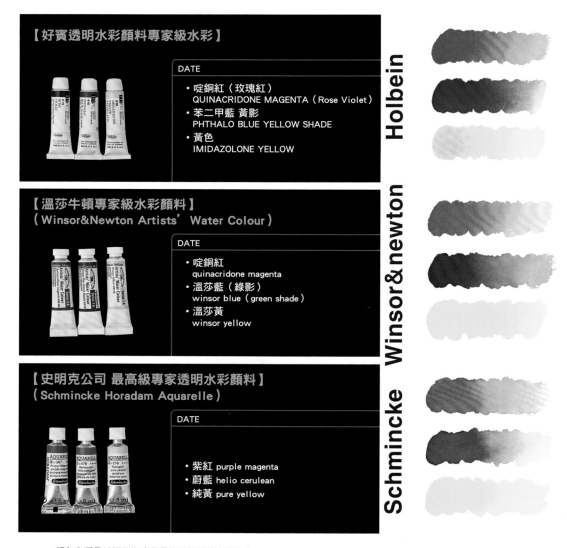

【好賓透明水彩顏料專家級水彩】

Holbein

DATE

- 啶銅紅（玫瑰紅）
 QUINACRIDONE MAGENTA（Rose Violet）
- 苯二甲藍 黃影
 PHTHALO BLUE YELLOW SHADE
- 黃色
 IMIDAZOLONE YELLOW

【溫莎牛頓專家級水彩顏料】
（Winsor&Newton Artists' Water Colour）

Winsor&newton

DATE

- 啶銅紅
 quinacridone magenta
- 溫莎藍（綠影）
 winsor blue（green shade）
- 溫莎黃
 winsor yellow

【史明克公司 最高級專家透明水彩顏料】
（Schmincke Horadam Aquarelle）

Schmincke

DATE

- 紫紅 purple magenta
- 蔚藍 helio cerulean
- 純黃 pure yellow

・顏色名稱是以標示在產品目錄和顏料條上的為主。

※本頁右側的色彩範例為作者自行畫上的。依水量的不同，會有深淺之色差，並非顏料品質所造成的差異。此為2012年5月的資料。

用 3 色 繪 風 景

landscape

野村流的 3 色風景畫
lesson1

「德國 班貝格的街角」

● 收錄在DVD中

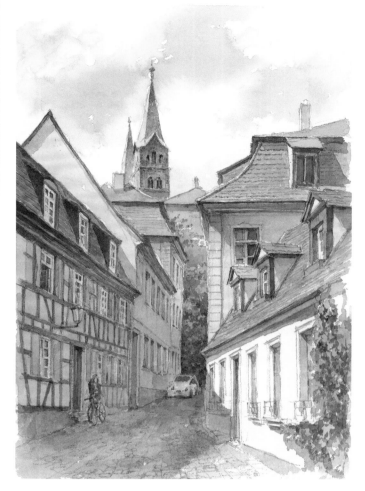

白色的牆壁部分
利用紙張顏色來取代上色

這幅畫將用三原色來呈現位於德國巴伐利亞州的古都 ── 班貝格的街景。由於班貝格城完整的保留了中世紀的建築和街景，被登錄於世界文化遺產的名單之中。走在巷弄間，抬頭能看見4個尖塔造型的大教堂，而四周相連多彩的平房建築，和雄偉的大教堂相比，顯得格外可愛。這幅畫的繪畫過程收錄在DVD中。

使用顏料：W & N

色彩調配示意圖

濃 ←→ 淡

【水彩用量】

○表示分為大、中、小 3 階段所代表顏料用量的多寡。

【水量】

微量

多量

水量的多寡分為 5 階段來表示。

※上述為概念圖的表示，僅供參考，並非正確的水量標示。

colour-1 塔尖的顏色

日照面是在 C＋Y 中加入微量的 M，再加入水來調淡顏色後，一次上色。背光面的暗色所使用的顏料與日照面相同，但水量較少，調和後分 2 次上色。

樹後的陰影部分
用帶藍紫的灰色來上色

這是受到秋天的陽光從正面照射過來所呈現出來的逆光景色。圖上大部分為背光，其陰影和明亮的地面呈現強烈對比，是這張圖的主要重點。牆面和懸鈴木的樹幹顏色所使用的色調很接近。

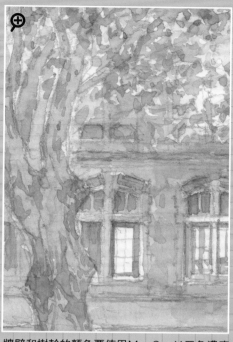

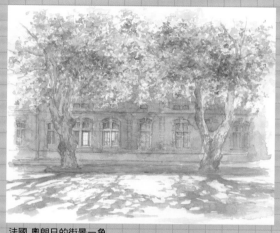

法國 奧朗日的街景一角

牆壁和樹幹的顏色要使用M、C、Y三色濃度適中且幾乎等量的顏料。一邊加入少量的水，再一邊加入少量的M，以混合出帶有暖色系的灰色來上色。

colour-2 建築物的屋頂

陽光照射不到的陰影處用偏暗紅的茶色系來上色。在適量的M中加入C和微量的Y來調色，另外再加入少量的水混合而成。

colour-3 被陽光陰影染紅的牆面

顏色由多量的M、微量的C和中量的Y混色而成。水量少許。

colour-4 陰影面的石板路

用中量的M、C、Y混合後，加入少量的水，以略呈藍灰色澤來上色。

1 細部之後再畫

將圖案整體畫像大致構圖完成後,再來畫細部形狀。描繪細節時,為了不讓垂直、水平和傾斜等線條顯得雜亂,要一邊和其他部分做對照,再慎重的下筆。

窗戶的畫法

2 窗戶四邊分開來畫

相同形狀的窗戶並列在一起時,要注意窗戶的形狀要整齊一致。畫窗戶時,不要一次將四個邊都畫好,應該一邊一邊地分次謹慎下筆才是畫窗戶的訣竅。

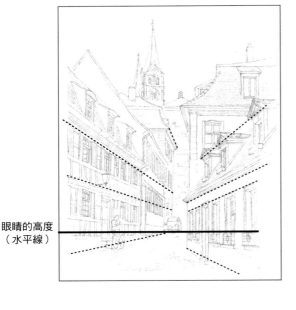

眼睛的高度
(水平線)

多餘的線之後要用軟橡皮擦擦掉。

3 注意放射狀的並列方式

看風景時,畫面是依自己的眼睛高度為基準來呈現的。以視線的正前方為水平線,因此在水平線以上的部分就是仰視所呈現出來的形狀,以下則是俯視呈現的形狀,由此基準來做變化。

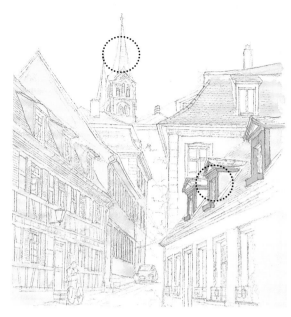

4 先從淡色開始

尖塔、紅色的窗框等部分，為了呈
現出明亮感，因此將顏料加入多一
點水調淡後上色。

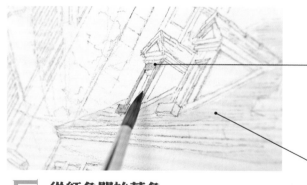

洋紅色中只加少
量的黃色調和，
注意千萬不要混
入青色。

加水稀釋之後，
完成明亮部分的
顏色。

5 從紅色開始著色

先從明亮的顏色開始上色。如果先從使
用混合３色的顏色開始上色的話，彩度
較高的顏色會變得很難上色。

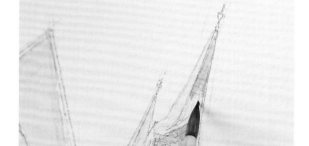

6 塔尖的著色

在青色中加入黃色和洋紅色，能混
合出彩度較低的藍綠色，這個顏色
會使用在塔尖處。

7 受陽光照射的牆面
使用明亮色

黃色中加入少量的洋紅色和微量的青色，再加水來調淡，塗在日照面的牆壁上。如果用比較深的顏色的話，與陰影面的對比就會不明顯。

窗戶畫法的重點

窗邊有很多凹凸的部分，這裡要先從淡色的部分開始上色，陰影的部分再以顏料疊塗上色的方式，呈現出窗戶的立體感。

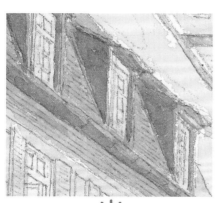

建築和城市景觀的繪畫實例

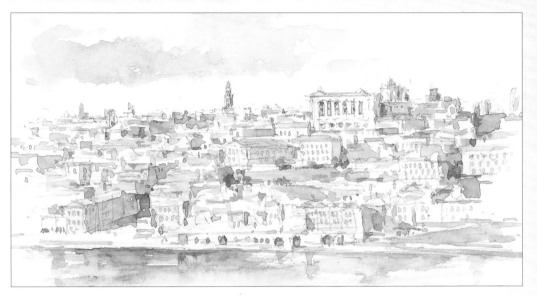

「波爾多的市景」

這是遠眺葡萄牙的古都－波爾多的城市水彩畫。到處分佈著令人印象深刻的茶紅色屋頂，是在洋紅色中加入黃色後，做一次上色。因為屋頂朝向天空，色彩較為明亮的關係，進行二次、三次上色時要注意不要塗暗了。

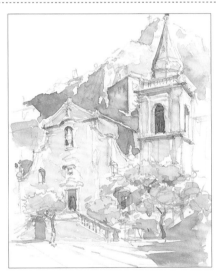

「陶爾米納的街角」

這是位於義大利西西里島，一個古老城市中的教堂。受到強烈的陽光照射下，使教堂整體顯得有些刺眼。亮白的牆面是在黃色中加入微量的洋紅色和青色，加水調淡所完成的。至於圖中最明亮的部分，是以留白的方式所呈現的。

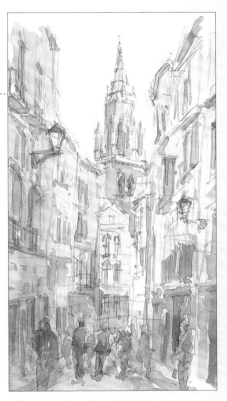

「西班牙托雷多的街道」

狹小的街道上，各式各樣的店鋪與熙攘的人群穿梭，表現出熱鬧的氛圍。圖中的店家和行人屬於背光的情況下，以暖色調的灰色來上色。

野村流的３色風景畫

lesson2

「有紅花的
風景區」

英國 科茨沃爾德鎮
下史勞特村

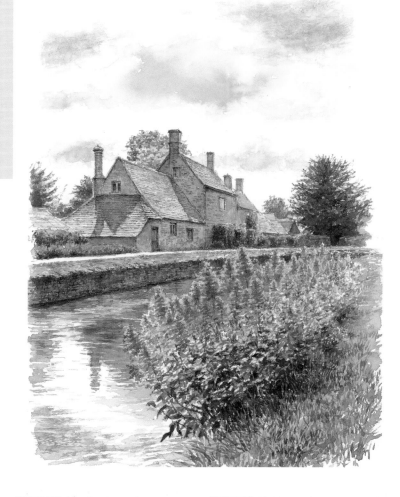

**趁調色盤還乾淨的時候
先畫紅花的部分**

這是一幅河畔紅花盛開的風景畫。當地盛產的蜜糖色科茲窩石頭所建造的房舍，沿著河邊畫立著，加上修整的植栽和悠悠流水，村莊營造出和諧的氛圍，令人印象深刻。

使用顏料：Schmincke

colour-1 屋頂的顏色

日照面的屋頂顏色是在M中加入少量的C和Y，加多一點水稀釋成明亮的顏色。如果顏色太深，與陰影色的對比會不明顯。

colour-2 牆壁的顏色

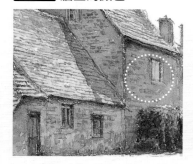

在M＋Y中加入少量的C調和後，會呈現橘灰色。若M和Y量太多的話，顏色會過於鮮豔，需注意。

colour-3 石疊的護堤

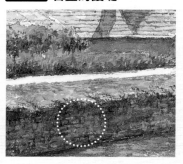

老舊的疊石因處於陽光照射不到的部分，顏色較為陰暗，故用C、Y、M加少量水混合，調配出稍帶紅紫的深灰色。

花圃的描繪重點
花朵要趁調色盤還乾淨的時候，優先上色！

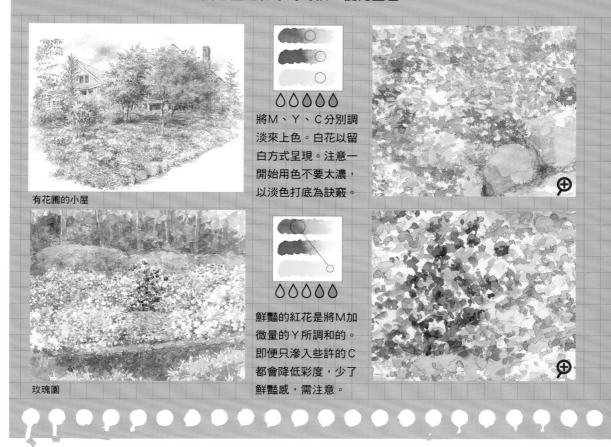

有花圃的小屋

◊◊◊◊◊

將M、Y、C分別調
淡來上色。白花以留
白方式呈現。注意一
開始用色不要太濃，
以淡色打底為訣竅。

玫瑰園

◊◊◊◊◊

鮮豔的紅花是將M加
微量的Y所調和的。
即便只滲入些許的C
都會降低彩度，少了
鮮豔感，需注意。

colour-4 水面的顏色

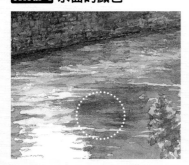

◊◊◊◊◊

水面上倒映著建築物
的輪廓，而輪廓的顏
色是用C和Y加入少
量的M調和出偏綠的
灰色來上色的。

colour-5 花色

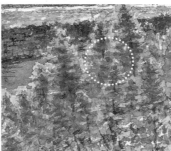

◊◊◊◊◊

首先用淡淡的M打上
底色後，偏深的部分
以加入少量水的M疊
塗上色。最深的部分
則是用M加入微量的
C調和上色的。

colour-6 葉子的綠色

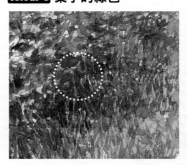

◊◊◊◊◊

先用C＋Y調配出底
色。顏色較深的陰影
是另外再加入M，並
減少水量後的顏色來
上色。葉子整體用色
是使用偏藍的綠色。

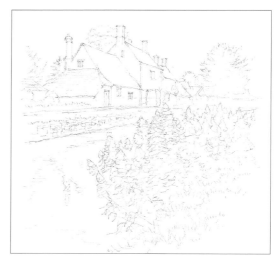

1 決定圖像的配置

將圖面分割成4格,在各區塊中一邊確認會出現哪些圖像,一邊用筆淡淡勾勒出線條。打底稿時不需要清晰的一筆到底,可用幾條線粗略的描繪出來即可。

2 決定圖案的形狀

決定好圖案配置,完成基本的構圖後,再加入細節的描繪,多餘的線條最後再擦拭掉。為了不讓樹木、花和草的線條顯得太過單調,要仔細的觀察其特徵並盡其所能的臨摹下來。

▼ 開始上色

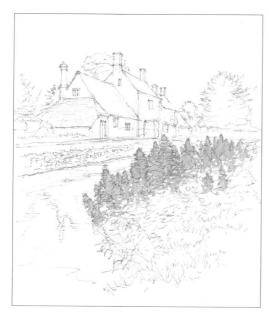

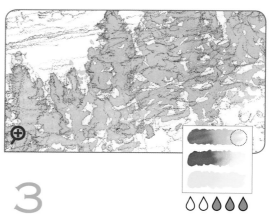

3

從花朵部分開始上色

紅花先用洋紅色為底色,做一次上色。因為花是立體的圖像,要用顏色呈現明暗度,因此先用淡洋紅色上色後,再疊塗畫上較深的顏色做變化。

4 整體以淡且明亮的顏色上色

看起來明亮或是鮮豔的部分先用淡色打上底色。牆壁部分雖然有點背光，不過比起陰暗感，紅色的印象較為強烈，因此優先做上色。

5 在屋頂的亮色處上色

屋頂因日照的關係，顏色看起來較明亮，因此顏色選用淡灰色來做上色。分別用３色加入調淡後，會形成偏紅紫的淡灰色，以此來上色。

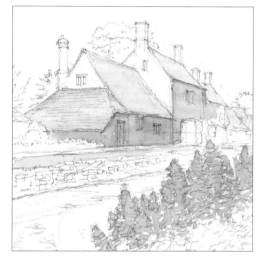

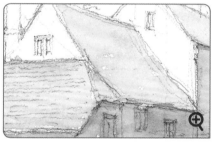

6 葉子用偏藍的綠色

茂密的樹葉因為逆光的關係，看起來會有一點暗暗的。一開始先用黃色比例較多的綠色來上色。顏色較暗的部分，則用青色比例較多的綠色來上色。

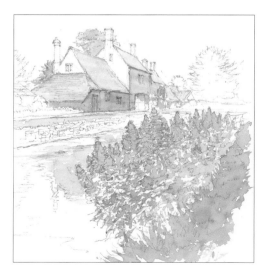

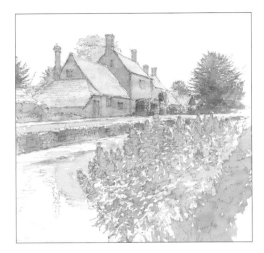

7 樹木的暗色
使用藍綠色

樹木茂密的葉子部分或是草的暗色部分，選用藍綠色來上色，圖像會較為生動。如果因為是暗色而選用偏黑的顏色，反而會讓圖像顯得過於沉重，而破壞了美感。

水面的繪畫重點 描繪水面上的倒影

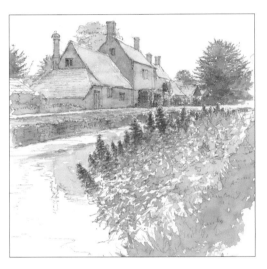

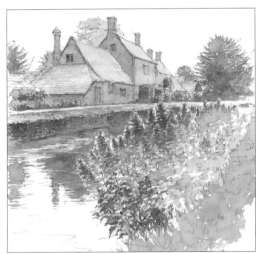

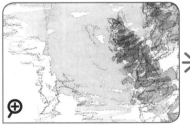

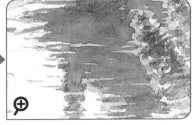

8 先畫上淺色

將倒映在水面上的民舍輪廓用淡色開始描繪，受到緩慢的水流影響，圖案的形狀會隨著水面的波紋搖晃。顏色請用清澈的綠色系來上色。

重複上色來呈現暗色部分 9

在倒影的地方重複塗上顏料。用稍偏藍的深灰色上色，顏色加深後，就會和前側的紅花產生對比，加強明暗度。

10 屋頂上色時，顏料不要過度塗抹

面向天空的屋頂上色時，要優先考慮明亮度。太注意顏色而過度塗抹顏料的話，反而會破壞該有的明亮感，使圖像整體呈現沉重感。此部分的顏色是用淡洋紅色加入微量的青色和黃色所調和的。

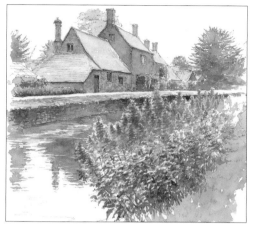

11 重點是用比看起來還要淡的顏色

屋頂先用淡色上色後，陰影處縱使不用太深的顏色也能產生對比。意即日照面和陰影面能清楚做區分。此外，牆面受路面反射光之影響，具微亮陰影也能表現出來。

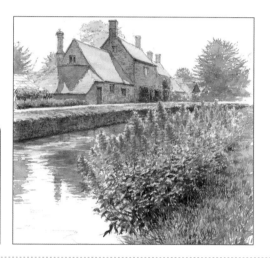

12 茂密的葉子

濃密的葉子受陽光照射的部分和陰影處的對比相當明顯。受光照射的部分以留白的方式呈現，陰影處則畫上偏藍的深綠色。這個部分的顏色是用三原色所調和的，因此顏色較深。

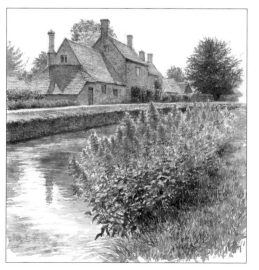

野村流的3色風景畫
lesson3

「箱根杉木林」

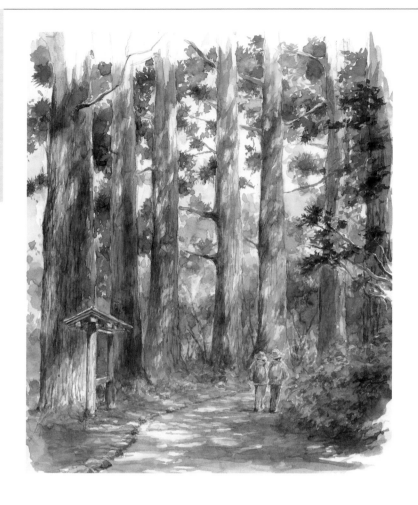

陽光穿透樹葉灑落於杉木林
以留白的方式來呈現光束

濃密的巨大杉木群並列在箱根
的古老街道旁，使得街道即使
是白天也顯得相當陰暗。陽光
透過樹葉的空隙照射下來，和
背光面產生強烈的對比色。陽
光的明亮部分在一開始用淡色
打底時，就要留白來呈現。

使用顏料：Schmincke

colour-1 明亮的樹幹

以淡淡的M、C、
Y混色，加入大量
的水調淡後上色。

colour-2 影子的暗色

將M比例較多的3
色混合色中，加入
少量的水，調和出
深色色調。

colour-3 葉子的影子

使用只加少量水調
和的深綠色疊塗上
色，並保留一開始
打底的淡綠色。

ONE POINT　各式各樣的樹木

針葉樹的葉子形狀是尖角狀的枝葉，而闊葉樹的葉子形狀則是圓膨狀。由此可見，不同型態的樹木有不同的特徵。下筆之前，先區分這些特徵的不同之處是繪畫時的重點。另外，葉子的顏色上，針葉樹比闊葉樹還要深的情形較為常見。

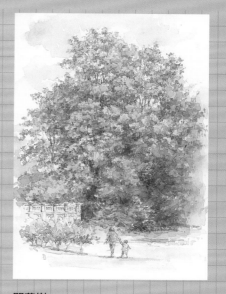

闊葉樹
在畫茂盛且龐大的樹葉時，要把握片片分明的原則來描繪。此外，樹木上方要使用明亮的顏色，下方要畫出暗色，呈現出立體感。

聳立的枯木
在洋紅＋黃色中混合微量的青色，再加多一點水調和上色。

2種針葉樹
明亮面的葉子是由青色和黃色所調和的；深色面的葉子是另外加上洋紅色混合出暗色後，以少量的水調和而成。

colour-4 陽光照射的樹幹

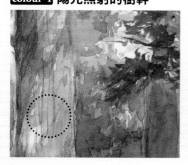

在M＋Y中加入少許的C，調和出紅褐色。由於是受到陽光照射的部分，色彩較明亮，要注意顏料不要過深。

colour-5 地面上的影子

用M＋C混合出偏深的紫色後，加入Y調和出藍灰色，再加入少量的水做上色。

colour-6 行人的衣服

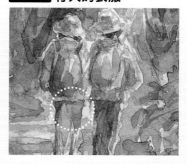

用3色做混合時，加入比例稍多的M和Y，用多一點水稀釋後上色。

1 決定構圖後輕輕下筆

分割 4 格來構圖之後,用鉛筆以淺淡線條勾勒出草稿。一開始先從大範圍的輪廓和形狀下筆,之後再畫上細節。

2 線條勾勒得越來越清晰

輪廓大致畫好之後,下筆的力道要慢慢加重,讓圖案的形狀能夠清楚一點。

3 描繪細節的圖案

細節要仔細描繪。注意畫近物時力道加重、遠景輕描,即可呈現立體感,才不會是一幅平面的畫。

重點確認

4 將草稿和實景做詳細的比對

用鉛筆勾勒的草稿大致完成後,拿起素描本,與實際的景色平視做比對。若發現形狀差異頗大時不用擔心,立即修改即可。

 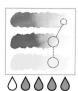

5 開始上色

使用筆桿處裝水、尼龍製筆毛的水筆來
上色。用水筆沾上淡淡的３色混合色，
在日光照射的明亮部分上色。

6 枝葉的綠色

杉木林的綠色是屬於針葉樹特有的深綠
色，加上影子的暗色，營造出一種蒼鬱
的氛圍。此處使用加入多量青色所調和
出來的深綠色。

7 樹幹和樹枝的暗色

位於陰影處的樹幹和樹枝，是在偏濃的
洋紅色＋青色中混入黃色，調和出偏藍
紫的茶灰色來上色。

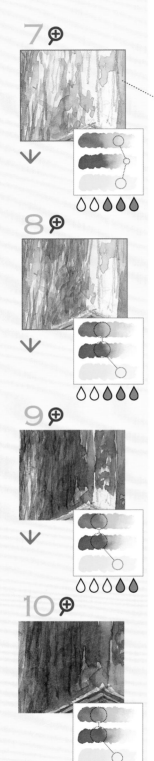

7 ⊕

8 ⊕

9 ⊕

10 ⊕

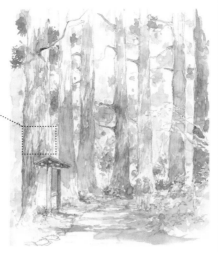

8 整體先用淺色打底

將整體明亮處的顏色當作基底先行上色。雖然圖像依舊模糊，不過之後影子等陰暗部分，只要重複上色即可。

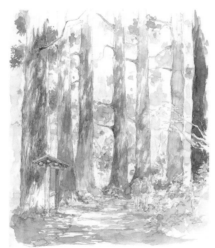

9 用焦褐色來著色

樹幹和地面的樹影部分，是在偏濃的洋紅色＋青色中混入黃色，調配出焦褐色來上色。

10 枝葉陰暗處使用深綠色

處於背光的枝葉要使用暗色系來上色。此處的顏色是用青色和黃色混合出鮮豔的綠色後，再慢慢加入少量的洋紅色，調和出偏藍的深綠色來上色。

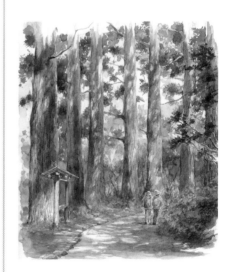

11 整體的陰影處顏色加深

影子重疊後會形成更深、更暗、濃度更高的顏色。上色完成後，對照一開始畫日照處時留白的色塊，其對比更加明顯。

「黃葉林——上高地」

這是位於日本長野縣上高地田代池附近的森林。葉子轉黃的落葉松木林，於陽光的照射下，鮮明的色彩格外閃亮。

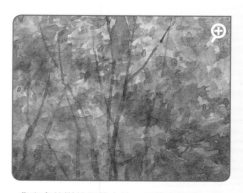

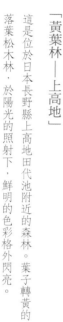

黃色枝葉是以黃色為基底先行上色，再加入微量洋紅色，慢慢重疊上色。枝葉的明亮感是藉由周圍的綠色及陰影的暗色對比所表現出來的。

背光處的樹林及雜木林，用帶有綠色、茶色的灰色系以及帶有藍紫的灰色系，以點畫的方式上色。事實上，這種畫法縱使筆觸最後顯得不清楚，也會因多種顏色不斷地重疊交錯，而呈現出複雜感及立體感。

野村流的 3 色風景畫

lesson4

「紅葉」

平林寺境內

只用三原色依舊能表現出秋天的紅葉

即使是顏色爭奇鬥豔的秋天紅葉，只用 3 種顏色也能夠表現得淋漓盡致。訣竅就在於趁調色盤還乾淨時，先畫上紅、黃等較鮮豔的枝葉顏色。

使用顏料：Schmincke

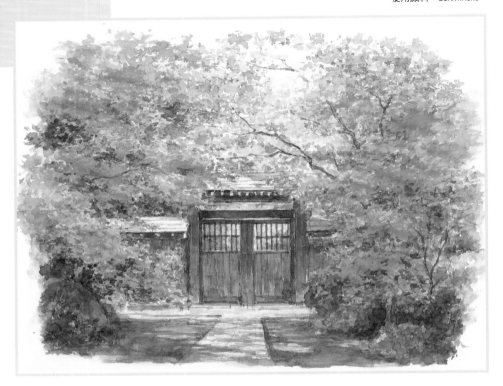

colour-1 楓葉的紅色

將M混入微量的Y和少量的水調和上色。接著，再慢慢加入洋紅色加深色調，在葉子交錯處重疊上色，表現出深淺度。

colour-2 陰影的部分

用M、C、Y三色加入少量的水混合成稍紅的深灰色來上色。此陰暗處的顏色能突顯出枝葉的明亮感。

colour-3 木門的顏色

背光面的木門顏色並非使用單純的茶色，而是使用在調色盤上調和出暗濁且偏紅褐的灰色。這個部分若用鮮豔的茶色來上色的話，會無法表現出暗度。

畫金黃的落葉松時
明亮感為其精髓所在

陽光灑落在滿滿黃葉的落葉松木上，表現出閃閃發亮的明亮感。黃色本身就是屬於亮色系，因此直接使用黃色來上色也可以。不過當要畫枝葉或是陰影時，隨著增加洋紅色或青色的量，顏色會轉變為偏暗的黃色。

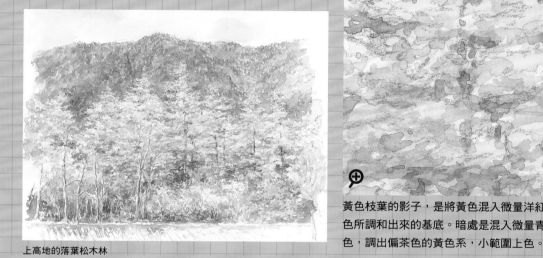

上高地的落葉松木林

黃色枝葉的影子，是將黃色混入微量洋紅色所調和出來的基底。暗處是混入微量青色，調出偏茶色的黃色系，小範圍上色。

colour-4 使用單一黃色

明亮的黃色葉子，是先用黃色上色後，再混入微量洋紅色，以點畫的方式小範圍的重疊上色。

colour-5 明亮的紅葉

紅色的枝葉也會有明暗的變化，明亮處是將M混入微量的Y，加多一點水稀釋調和後，進行上色。

colour-6 地面的影子顏色

將偏濃的M、C混合之後，加入黃色調和出稍帶紅紫色的灰色來上色。

1 以淺淡的線條來構圖

為了修改和塗改的方便，一開始先用鉛筆輕輕的打草稿。在畫門的形狀時，要注意水平和垂直線要筆直，不要歪斜。

2 不需要仔細的描繪枝葉細節

紅葉的枝葉部分若下筆太重，之後水彩上色時，顏料和鉛筆筆芯會混在一起，讓顏色看起來髒髒的。為了要活用筆觸技巧，枝葉的部分直接用顏料上色，這裡用鉛筆概略描繪即可，不需太過於仔細。

▼ 開始上色

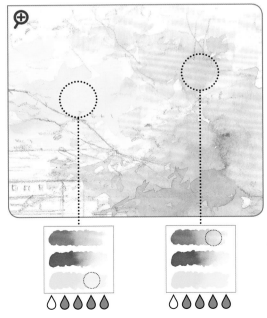

3 紅色和黃色先行上色

首先先從最鮮豔的紅色和黃色開始上色。由於是在明亮的淡色系中疊塗上深色顏料，因此一開始亮色系的顏料上色時，要做大範圍的塗抹。這裡的紅色和黃色是分別用單一洋紅色和黃色來上色的，要注意千萬不要混到青色。

4 使用明亮且鮮豔的顏色

到目前為止，都是以枝葉為中心塗抹上明亮且鮮豔的顏色。雖然枝葉上也有明暗的變化，不過在這個步驟以前，都先不用考慮暗色的部分。

5 門也先從基礎色的上色開始

雖然門的顏色看起來比枝葉顏色要來得深，不過這階段只是先塗上一層淡淡的基本茶色系顏料，還不用畫出最深的部分。

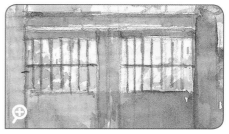

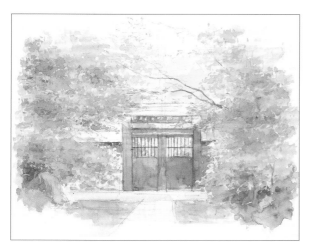

6 用綠色顏料畫出圖案的形狀

為了突顯紅色和黃色的枝葉形狀，在枝葉中先疊塗葉子的綠色，再補上黃色與紅色，注意枝葉的形狀要自然的呈現。

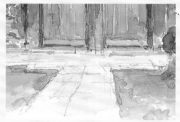

在淡色的Ｙ中加入微量的M、C，再加多一點水稀釋後上色。

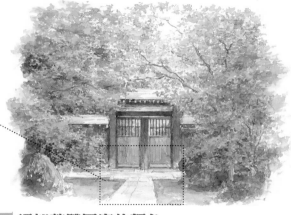

7 添加整體圖案的顏色

用綠葉的顏色突顯紅色和黃色的枝葉，再用筆尖沾上不同的顏色分別疊塗上色。大小不一的筆觸透過不斷的重疊，就能表現出葉子的濃密感。

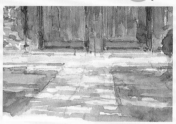

將中濃度的M、C、Ｙ3色混合之後，加入少量的水，描繪影子部分。

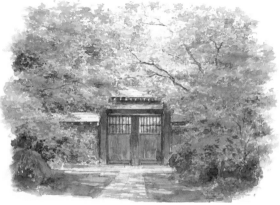

8 日照呈現的樹影

接下來要開始畫的是受到日照而產生的淡淡樹影。在洋紅＋青色中加入黃色，可以調和出灰色色調，再沾上少量的水後開始上色。另外，受到陽光照射的明亮部分則是不上色。

將上述顏色重疊上色以加深影子的暗度。

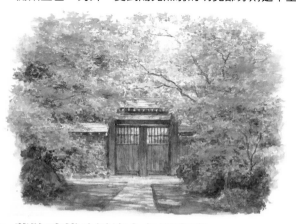

9 將陰暗部分疊塗上色即完成

為了表現出紅葉的鮮紅和日照的明亮感，盆栽和門前的陰暗部分用顏料重疊上色的方式加深暗度，讓圖畫的明暗對比更加明顯。

黃色系的葉子陰影使用帶有
些許茶褐色的顏色來呈現。
上色時，用筆尖以點壓的方
式來重疊顏色。

水面上倒映出岸邊的紅葉。
此處的顏色是在洋紅色＋黃
色中，加入微量可降低彩度
的青色所調和的，在圖上畫
出搖曳的波紋狀。

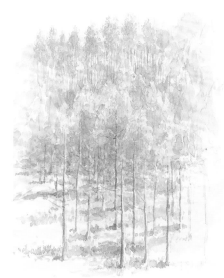

「晚秋的落葉松木林」

接近落葉季節的的落葉松木林，葉子的
顏色會慢慢的由黃色轉為茶色。

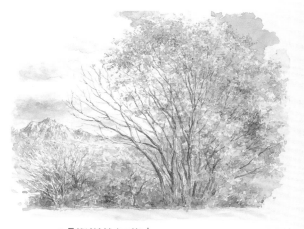

「欅樹的紅葉」

葉子轉變成紅褐色的欅樹受到陽光照射
後，會留下鮮明的印象。以洋紅色和黃
色的混合色做為底色，再加入微量的青
色，調和出沉穩的色調。

野村流的 3 色風景畫
lesson5

「櫻花」

櫻花的花瓣出乎意料的雪白

吉野櫻盛開時，原本淡粉紅色的花瓣看起來會呈現一片雪白。白色的部分是利用紙張顏色，以留白的效果來呈現。而粉紅色的部分，在調色時要注意顏色不要過深，加入多一點水調淡來上色。

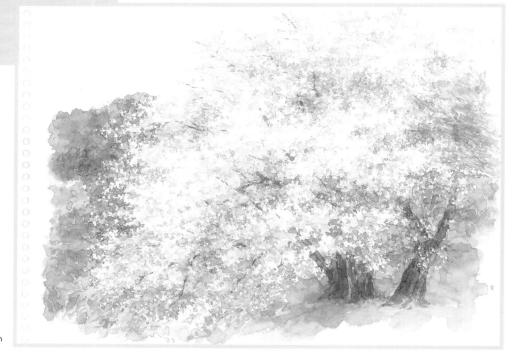

使用顏料：Holbein

1 全程使用淡色系色調

在淡洋紅色中加入極微量的青色和黃色之後，加入大量的水調和上色。用淡到幾乎看不到的顏色來打底是此階段的訣竅。

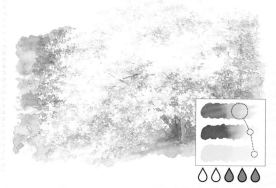

2 陰影處用偏紅紫色的灰色

花瓣中看起來灰暗部分是使用洋紅色、青色、黃色 3 色混合出略呈紅紫的淡灰色，一點一點地重疊上色來表現的。陰暗處上色時，顏料容易不小心調過深，因此上色時要控制好顏料的濃淡。

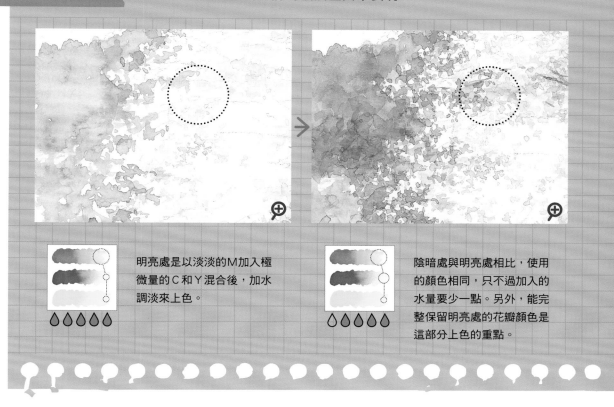

明亮處是以淡淡的M加入極微量的C和Y混合後，加水調淡來上色。

陰暗處與明亮處相比，使用的顏色相同，只不過加入的水量要少一點。另外，能完整保留明亮處的花瓣顏色是這部分上色的重點。

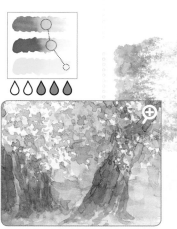

3 在陰暗處重複上色

後側的山景和樹幹等顏色較暗的部分，是利用顏料疊加上色來突顯櫻花整體的形狀。上色要注意不要讓花的整體輪廓看起來過於單調。

4 描繪樹幹來表現出白色花瓣

樹幹上看到的白色花瓣是在畫樹幹時，以留白的方式所呈現出來的。樹幹色是使用洋紅比例稍多的3色混合色，再加入少許的水調配出來的。

野村流的 3 色風景畫
lesson6

「梅林」

梅樹的花瓣利用點畫法來呈現

梅林所要呈現的就像白色和粉紅色的小花瓣無限蔓延、散佈而成的樣子。作畫時，除了白梅是以留白的方式來呈現外，其他部分則是以色點不斷交錯重疊來完成的。基本上這是用類似點畫法的方式來表現的，實際上可從容的完成，並沒有想像中的花時間。

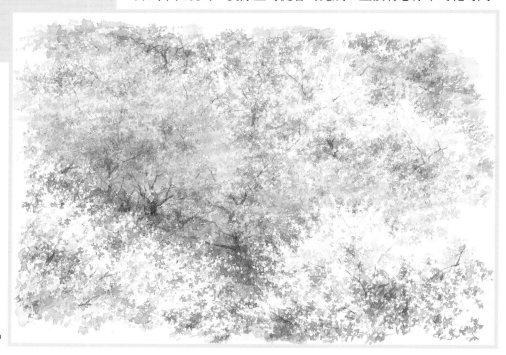

使用顏料：Holbein

1 將粉紅色嵌入花叢中

將洋紅色加入微量黃色調和出淡粉紅色。此部份上色時，並非用小點的筆觸，而是以大面積點壓的方式來呈現。白梅則是用留白的方式，讓形狀呈現不規則的樣子。

2 利用暗處突顯明亮度

在梅林中和下方畫出暗處，就能突顯花瓣的明亮度。暗處顏色是在洋紅色＋青色中加入黃色，調和出帶藍紫的灰色來上色。

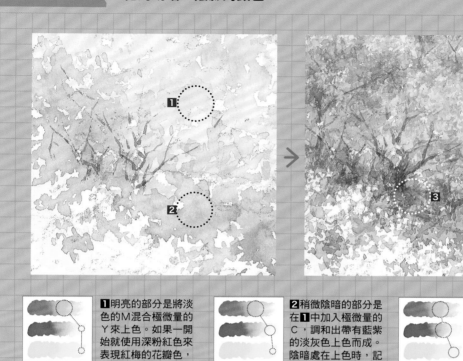

1 明亮的部分是將淡色的M混合極微量的Y來上色。如果一開始就使用深粉紅色來表現紅梅的花瓣色，就會無法呈現花整體的明亮感。

2 稍微陰暗的部分是在**1**中加入極微量的C，調和出帶有藍紫的淡灰色上色而成。陰暗處在上色時，記得要保留明亮處的亮粉色。

3 暗色部分是使用中濃度的M、C、Y混合後，一點一點地重疊上色。畫到白梅附近的輪廓時，要謹慎保留住白梅的形狀。

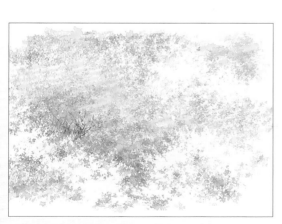

3 點畫法重疊上色

利用畫筆的筆尖將小小的色點不斷重複疊加上色。即使是明亮的花也會有明暗的差別，針對此點描繪分明的話，就能表現出整體枝葉茂密的立體感。

4 疊塗暗處以突顯亮處

在暗處重疊上色，能特別突顯出白梅的雪白。這種方式能在不使用白色顏料的情況下，除了表現出對比的效果，更能感受到紙張的純白。

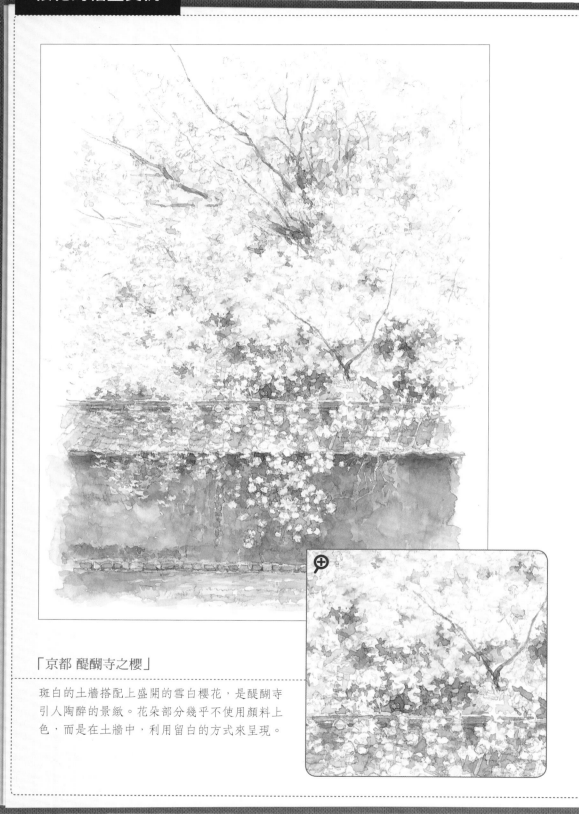

「京都 醍醐寺之櫻」

斑白的土牆搭配上盛開的雪白櫻花，是醍醐寺
引人陶醉的景緻。花朵部分幾乎不使用顏料上
色，而是在土牆中，利用留白的方式來呈現。

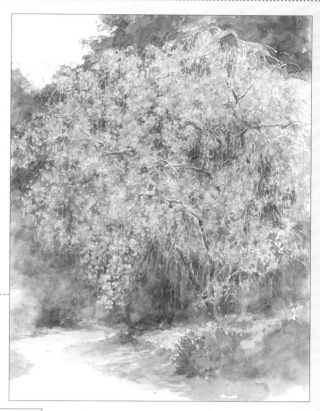

「醍醐寺的垂櫻」

醍醐寺之中有各式各樣的櫻花。畫中
描繪的是院內一處豎立著的一株垂枝
櫻。深粉紅色花瓣是將洋紅色加入微
量黃色所調和出來的，而背景樹木的
深綠色，更能襯托出櫻花整體。

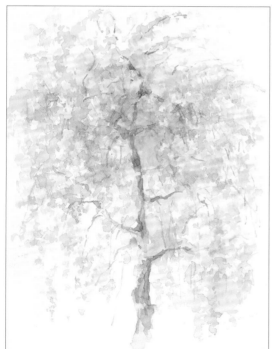

「垂櫻」

不加入任何背景的垂櫻畫。花瓣是利
用稍大的筆觸點畫而成，陰影處則是
使用帶有藍紫的淡灰色來呈現。

野村流的 3 色風景畫

lesson7

「山景」

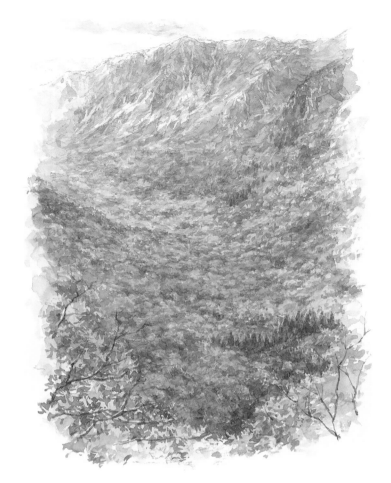

山脈用藍色
森林用綠色顏料

深谷被綠色的森林所覆蓋,而
畫的最遠端,彷彿屏風般聳立
的山脈片綠中還覆蓋著殘雪。
這是位於長野縣榮村與秋山鄉
交界的中津川溪谷和鳥甲山的
風景。

使用顏料:W & N

1 用淺綠色大範圍的打底

一開始先用淺綠色大範圍上色,當森林
中明亮處的顏色,不過當圖畫完成時,
打底的淺綠色只會剩下一小部分。鳥甲
山的部分則使用淡藍色系來打底。

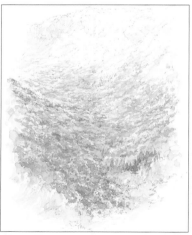

2 樹木間交錯重疊

樹和樹互相重疊的部分看起來顏色會比
較暗,這個部分利用顏料疊加之後,森
林整體的立體感就會因此顯現出來。

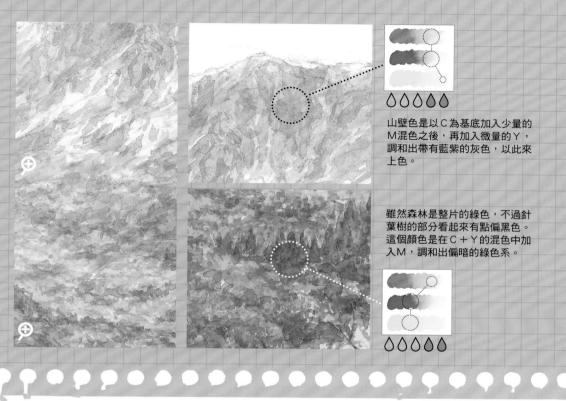

山壁色是以 C 為基底加入少量的 M 混色之後，再加入微量的 Y，調和出帶有藍紫的灰色，以此來上色。

雖然森林是整片的綠色，不過針葉樹的部分看起來有點偏黑色。這個顏色是在 C ＋ Y 的混色中加入 M，調和出偏暗的綠色系。

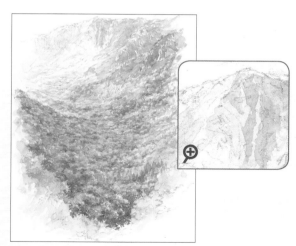

3 山谷、山稜

峭壁會刻畫出很多細小不規則的谷地。同樣地山稜因為細尖的形狀，會以山稜線為中心，畫出鮮明的輪廓。

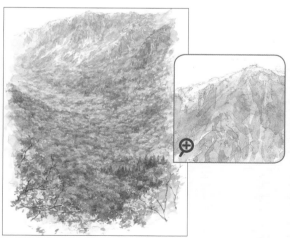

4 為了表現遠近感

森林或樹的顏色會疊塗加深。遠處的山脈雖然也是疊塗上色，但會用較淡的顏色。若遠處和近處都用相同的強度和濃度來描繪的話，會看起來呆板而單調。

野村流的 3 色風景畫

lesson8

「山、森林、天池的風景」

水面以倒影的方式來表現

這是從秋山鄉的天池池畔遠望對側森林和鳥甲山的風景。森林中針葉樹和闊葉樹的顏色可清楚呈現出對比。山脈則被細小、陡峭的山稜和深谷所覆蓋,而形成獨特的岩壁。繪畫時,森林的綠色要特別注意不要過於單調。

使用顏料:W & N

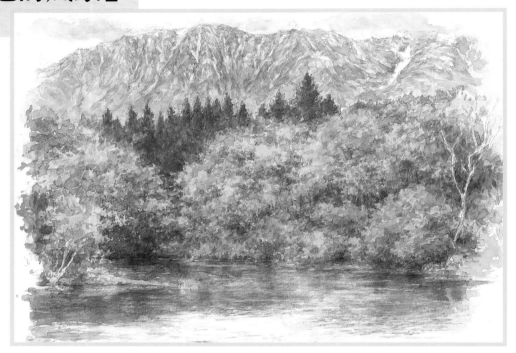

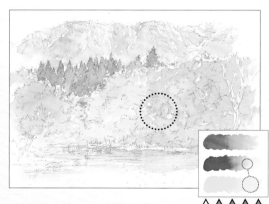

1 用淡綠色上色來做區分

將山脈、針葉林、闊葉林和天池這 4 處分別畫上不同的淺色來做區分。這裡使用的顏色都是最後用來表現明亮處的顏色。

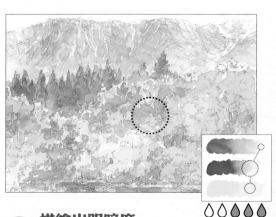

2 描繪出明暗度

將山脈或森林處的明亮處與陰暗處分別上色做區分。因明亮處無法再疊塗上顏料,故以暗處重疊上色的方式來表現明暗度。

山谷和雪水的分線，請用畫筆的最尖端以傾斜的角度畫出鮮明的輪廓。

山脊的斜面塗上較深的顏色，與雪水所形成的白色溪流呈現出對比。

山谷對面的斜面和雪水的分界也用較深的顏色描繪，讓細長的雪水能呈現出來。

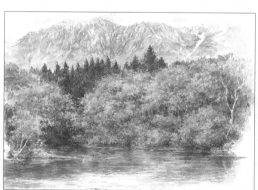

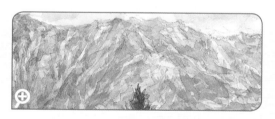

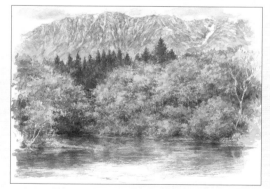

3 畫上倒影後即可呈現水面效果

天池的水面就是將池畔上的景緻反轉過來所呈現的。用橫條狀或搖晃的波紋狀方式來描繪，比起實物，倒影要使用彩度較低的顏色來上色。

4 用「八」字形來畫岩壁

陡峭的岩壁用細長的「八」字形重疊描繪來表現。在畫岩壁時，注意下筆的力道不要比前側的森林還重。

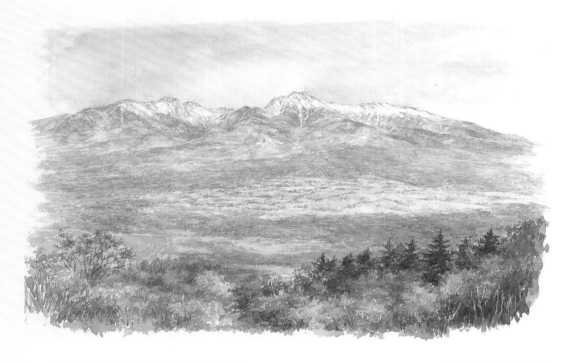

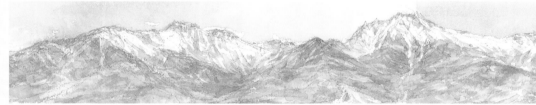

「八岳連峰」

這是從長野縣野邊山的平澤峠眺望
的八岳風景。遼闊的裾野市已染上
春色，但遠處山頂還是堆積大片的
殘雪。殘雪的部分是利用留白的方
式來表現。

「從奧飛驒溫泉鄉遠望槍岳」

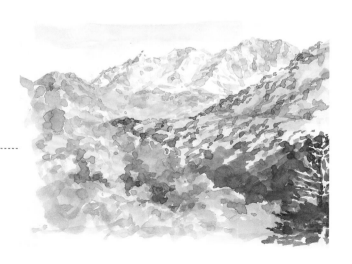

已是紅葉盛開季節的奧飛驒，槍岳
的山頂處尚未被白雪所覆蓋。在早
晨陽光的照射下，顯得閃耀奪目。
山巒的顏色是使用帶赤紅的淡灰色
來上色的。

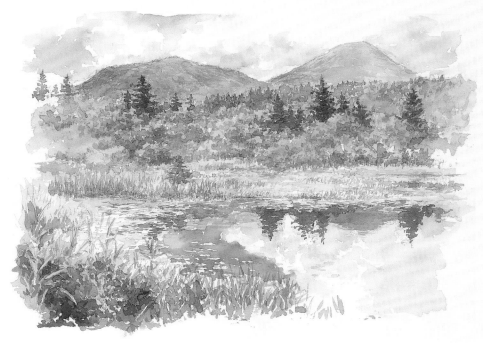

「八甲田山和睡蓮沼」

這是從睡蓮沼遠望八甲田山的風景。水面上倒映的白雲是利用紙張留白的效果所呈現的。在一片翠綠叢林中散佈著冷杉木的深綠色，表現出整幅畫的節奏感。

「妙義山」

這是從妙義故鄉美術館的廣場眺望妙義山的風景。斜坡上的林木用亮綠色上色，而岩峰的部分則是使用帶藍紫的灰色或帶茶色的灰色來搭配上色。處於背光面的岩石以較深的顏色疊塗上色，表現出岩石的立體感。

野村流的 3 色風景畫
lesson9

「巴黎的夕陽」

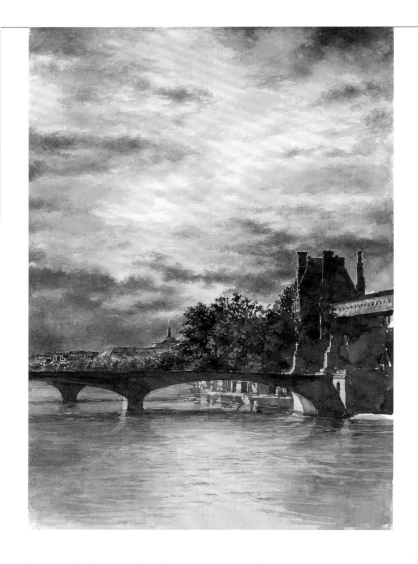

浪漫的日落時分
色彩紛呈

雲和陽光交織於日暮時分的巴黎天空。各式各樣的顏色彷彿爭奇鬥艷般，其光景令人印象深刻。右側看到的羅浮宮美術館與路橋，被黑暗籠罩得只剩下剪影，卻也表現出整幅畫光與影的強烈對比。

使用顏料：W & N

colour-1 藍天殘留的部分

在 C 中加入少許的 M，再加少量的水混合上色。

colour-2 黃色、朱紅色的天空

夕陽餘暉的朱紅色和黃色，是用 M 和 Y 兩種顏料在紙上渲染而成。

colour-3 暗色的雲彩

用 C 比例稍多的 3 色混合色加少量水稀釋後，表現出暗色的效果。

夜空以帶有深藍色系的灰色來呈現

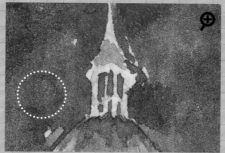

夜空的部分使用青色比例較多的 3 色混合色，加少量的水稀釋後上色。適度的渲染更能帶出實景的氛圍，因此不需在意。

拱門弧頂呈現淡淡的暗色，為了與明亮處產生對比效果，此部分是使用洋紅色比例較多的灰色系來上色的。

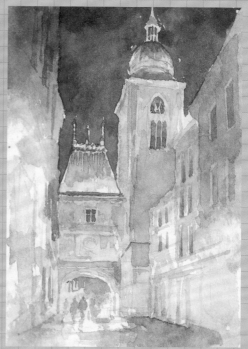

法國魯昂燈火通明的街景素描。

colour-4 水面

塞納河的河面上倒映出天空的明亮色。由於水面有波紋的關係，上色時要以橫向的筆觸呈現渲染效果。

colour-5 剪影

因建築物處於逆光的關係，前方的牆壁看起來會特別的暗。這是用高濃度的 3 色混合後，加少量的水上色完成的。

1 只畫建築物和樹木的草稿

天空的樣貌是這幅畫的主題,因此只有建築物外形需要用鉛筆清楚畫出線條。草稿的畫法是先用鉛筆以相同的畫法,力道由輕轉重的方式來描繪。

▼ 開始上色

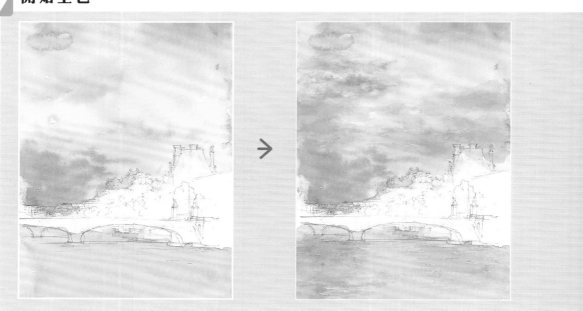

2 用淡色做色彩渲染

將天空中明亮的顏色直接在紙上做渲染混色。渲染需要使用多一點水,3色的顏料才能夠在紙上混合擴散。

3 強調橘色系的色彩

在洋紅色中僅加入黃色混合出彩度高的橘色系做疊塗上色,讓天空雲彩更接近晚霞夕陽的景致。

即使是白雲也會有陰影所形成的暗處。最亮白的部分是用紙張留白的方式，而陰影的部分則是用藍灰色的濃淡變化來表現的。

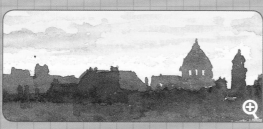

傍晚時分，西落的日光可活用紙張的白色。雲彩等處的暈染，可用棉花棒輔助上色，呈現效果。

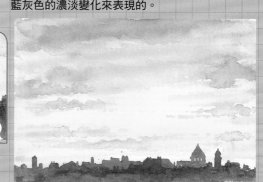

\rightarrow

4 另外再使用深紅色

洋紅色中加入些許黃色混合後，進行疊塗上色，用來強調天空的紅色。

5 加深雲彩暗處來呈現立體感

選用青色比例較多的3色混合色，在雲的暗處疊塗上色，表現出立體感。

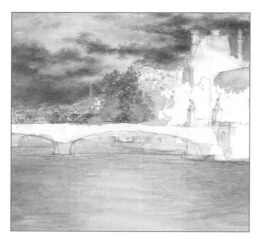

6

建築物的剪影
最後再畫上

將黑色剪影以外的部分畫好後，再畫剪影的部分。剪影要由遠而近慢慢往前描繪。

樹木的剪影 樹木的剪影使用點畫法來描繪

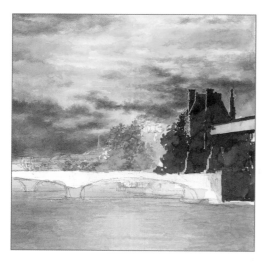

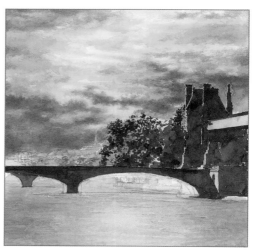

7

要保留點狀的筆觸

樹木的剪影部分，重點在於枝葉的輪廓，因此點狀的筆觸互相重疊時，要注意不要過於單調。

8

枝葉上也有明亮的部分

由於樹葉茂盛的樹枝是立體的，樹枝另一側在陽光的照射下，會呈現明亮感，因此畫枝葉時，要一邊保留明亮處一邊上色。

9 強調對比

強調明亮天空和陰暗剪影的對比，就能
表現出陽光的耀眼感。

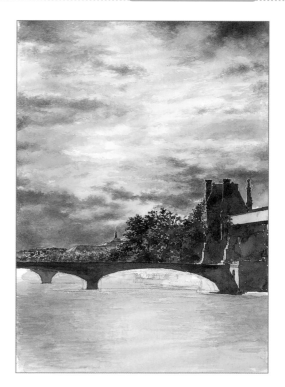

天空中最明亮的地方是用淡色做一次上色。

因光照而輪廓清楚的地方要小而細的保留下來。

遠處的街景整體皆以淡色調來上色。

橋邊的明亮面和陰暗面上色時要區分清楚。

水面要呈現明亮感，故倒影用稍淡的顏色來上色。

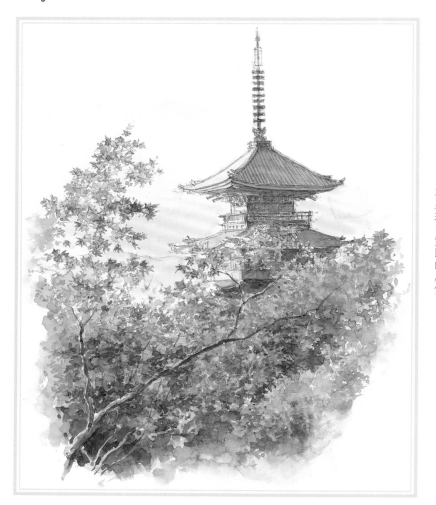

「秋天的清水寺・三重塔」

日暮時分的三重塔。鮮豔的朱紅色於一開始上色。即使是用淡色著色，依然要注意屋頂的明亮面和陰暗面要表現出對比的感覺。

「清里高原的落葉松木林」

這是飯店內的庭院寫生。在春天的新綠時節，雖然是以淺綠色做為基底色，但與冬天的枯萎呈現交替更迭的狀態，因此看起來會有很多顏色混搭著。上色時，利用淡色互相重疊，以表現出各種色調。

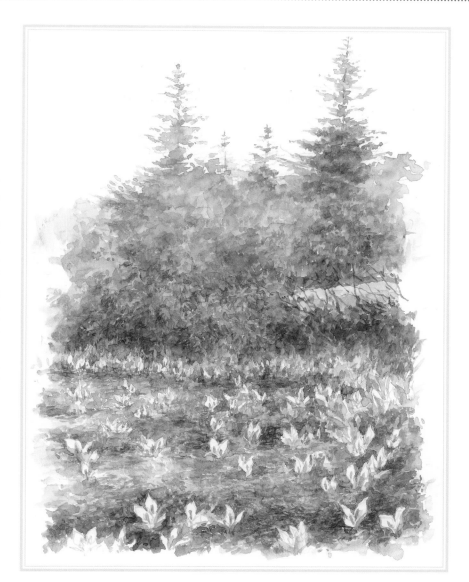

「八甲田山的水芭蕉」

沼澤中盛開的水芭蕉映入眼簾，看起來楚楚可憐。白花部分是用紙張留白的方式來呈現，而遠景的樹木是使用藍綠色系仔細的點畫完成。

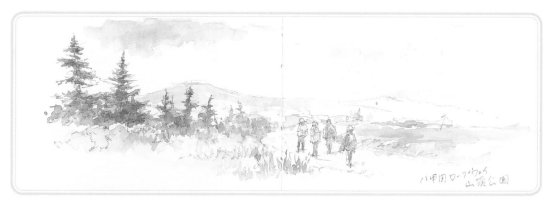

八甲田ロープウェイ
山頂公園

「八甲田索道上
山頂公園寫生」

這是寬廣的高原寫生。使用2到3次上色而成。粗略的寫生畫也可以展現出三原色的簡約感。

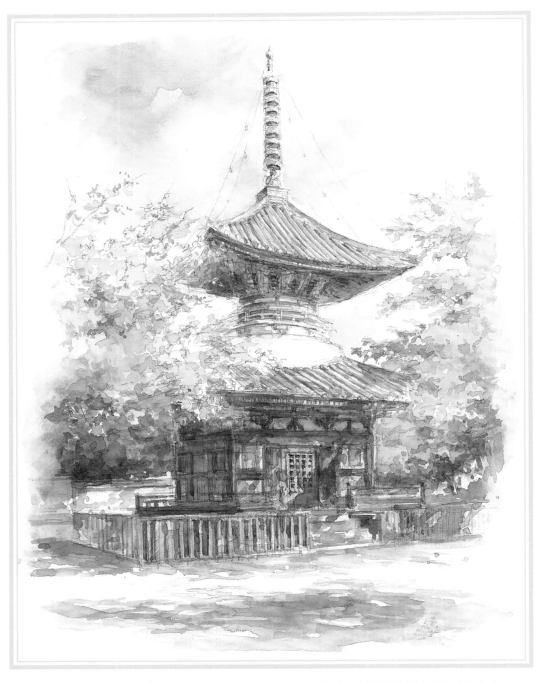

「川越 喜多院的多寶塔」　這是秋天的喜多院。以端正的形貌為其魅力的多寶塔當作寫生的題材。影子的顏色表現關鍵在於加入了藍紫色。

「鞆浦的寫生畫」　這是廣島縣鞆港的漁船寫生畫，是活用線條的淡色水彩畫。

「鄉下茅草屋的寫生」

這是位於岡山縣的古老鄉鎮，吹屋地區入口的一家由茅草所搭建的民宅寫生。街道的盡頭處是以赭石而著名的吹屋保留區。

「布魯日的寫生」

這是比利時的古都－布魯日的寫生畫。令人印象深刻的朱紅色屋頂，是用洋紅色和黃色混合而成的。

備齊會很方便的＋4色

有了三原色，幾乎所有的顏色都能調和出來。但部分顏色在調和時還是會花費一點時間。這裡為大家介紹的是在戶外寫生中，若遇到時間不充裕的情況下，只要備齊就會很方便的4色顏料。

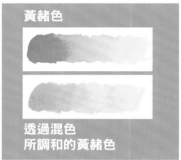

yellow ocher

黃赭色（土黃色） +1

例如在受到陽光照射的土牆或路面處，大多使用此色顏料，這時當然可以利用加入各種顏色調和出保有亮度又有深度的色調。雖然只要以黃色為基底，加入洋紅色、青色混色即可，不過加入的青色過多的話，顏色會偏綠，因此三原色在混色時需要特別謹慎才行。

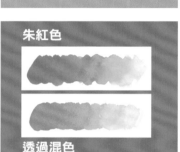

vermilion

朱紅色（朱色） +2

這是在畫花或夕陽時會想要的一種鮮豔的紅色系顏料。雖然在洋紅色中加入黃色混合後，也可以得到類似的顏色，不過在混色時，水、畫筆和調色盤中絕對不能滲入一點青色顏料，因此混色時會比較麻煩一點。

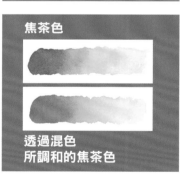

burnt sienna

焦茶色（又稱紅褐色或紅茶色） +3

這是偏咖啡色且使用度高的顏色。原本就是明亮度高的紅褐色，也可以用洋紅色和黃色混合後，再慢慢加入青色調和出來。不過若加入太多的青色，會讓色調過於暗沉。

payne's grey

佩恩灰（帶藍色的深灰色） +4

這是18世紀時英國的水彩畫家威廉・佩恩所調配出來的顏色。是一種帶藍的深灰色，雖然用青色比例較多的3色混合色也能夠調和出來，不過要注意水量加太多的話，顏色會變成淺灰色。因此在畫顏色較深的陰影時，若手邊有佩恩灰的顏料，就能快速呈現出效果。

用3色繪靜物

Still life

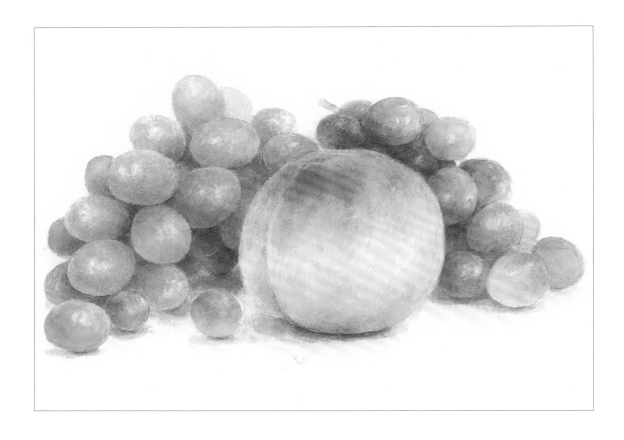

野村流的 3 色靜物畫

「桃子和葡萄」

● 收錄在DVD中

**保留色彩的鮮豔度
是繪畫的重點**

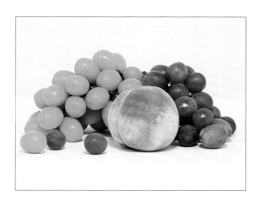

在畫各式各樣的繽紛水果時，保持顏色的鮮豔度和明亮度是繪畫的重點。若使用暗濁的顏色，會有損水果的水嫩欲滴感。另外，為了表現出水果本身的顏色，而過度疊加上色的話，會造成顏色過深，如此一來，整幅畫就會顯得太過沉重，因此要特別注意。

使用顏料：Holbein

colour-1 桃子務必以淡色上色

首先用少量的Y和M混合，加水調淡，將桃子整體打上底色。趁顏料未乾時，再用M混合極微量的Y，在桃子的紅色部分進行上色。

colour-3 反光處留白呈現

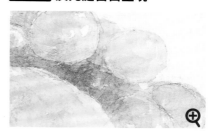

使用M比例稍多的3色混合色，在圖右的紅葡萄整體打上淡淡底色。細小反光處是先稍微放大反光的區域，再用留白來呈現。

colour-2 淡青綠色

C＋Y的混合色加水調淡後，於圖左的綠葡萄做上色。內側顏色較暗的部分，是再加入微量的M和少量的水，以保留葡萄明亮色的方式來上色的。

colour-4 陰影的暗色

在M中加入C混合出紫色後，加入少量的Y和水，進行上色。

1 用鉛筆打底稿

並非單純畫出桃子或葡萄個別的形狀,而是用鉛筆(自動鉛筆)做整體的構圖。

2 不要一筆畫圓

圓形的弧度不要一筆完成,而是以慢慢刻畫形狀的感覺來描繪,才是畫圓的訣竅。

用軟橡皮擦擦掉多餘的線條和筆觸。

3 描繪細節

畫好整體架構和形狀較大的部分之後,再來著手細節處。

4 必須與實物做比對

用鉛筆素描完成後,必須和實物做比對,以確認構圖上有沒有不自然的地方。

開始上色

極少量的M和Y混合之後,加水稀釋到幾乎看不到顏色的程度。

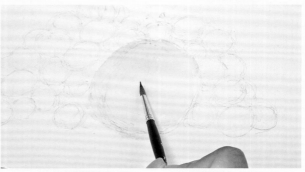

5 薄薄地塗上淡色

將桃子纖細的明亮部分畫上極淡的顏色。上色時,容易出現顏色過深的情形,因此要以能表現出桃子的明亮感來做為著色的重點。

1 在黃色中加入洋紅色混合後，將橘子整體打上底色。

2 橘子下半部用比**1**稍濃的顏色，疊塗上色。

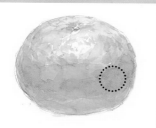

3 以體積最大的部分為中心，用**2**的顏色加上極少量的青色，做帶狀疊塗。

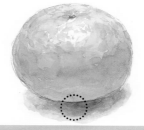
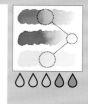

4 橘子和桌子的接觸面，是用加入青色的深色混合色來上色。最後在接觸點畫上陰影收尾。

6 葡萄也用淡色打底

將葡萄整體塗上一層薄薄的淡色。這個顏色也是最後用來表現明亮處的顏色。

C加入Y混合後，再加入極微量的M，在調色盤中自然混色。注意混色時M不要過量，否則顏色會變得暗濁。

7 描繪縫隙處的暗色

內側的葡萄由於陰影的關係顏色比較暗，這時在陰暗處做上色即可，外側較明亮的葡萄不上色。

8

桃子的立體感

洋紅色加入微量的黃色,加水調淡後,在桃子下方看起來稍微陰影處上色。

9

桃子的彩紋

在微深的洋紅色中加入極微量的黃色和青色混合,畫出桃子表面特有的色彩紋路。

10

陰影處的葡萄

在青色+黃色中加入微量的洋紅色,調和出偏綠的淡灰色,在葡萄內側的陰暗處上色。

▶ 繪畫過程的主要階段變化

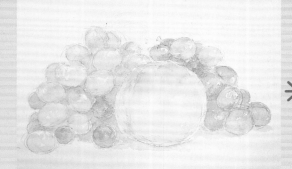

整體用極淡色打底的階段。此時所用的顏色也是最後用來表現明亮處的顏色。

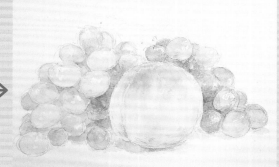

畫上陰影之後,開始呈現整體的立體感。

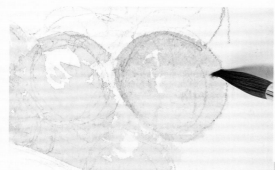

11
結合渲染效果

圖上紅褐色和看起來偏黃的部分，是各自在紙上渲染出來的效果。

12
暗處疊塗上色

洋紅色加入黃色和少量青色，調和出稍深的顏色，塗在葡萄重疊的陰影處，加深暗度。

放大局部重點 ⊕

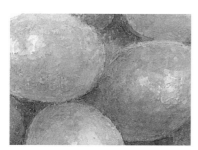

從亮處到暗處的色彩轉換要謹慎描繪。反光處以小範圍的留白表現。

桃子利用暈染的效果重疊上色。

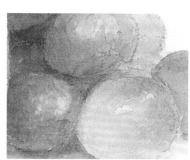

影子上色時，注意顏色不要變黑。

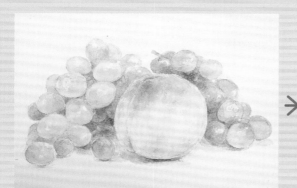

最後畫出與桌子接觸面的陰影來收尾，表現出立體感。

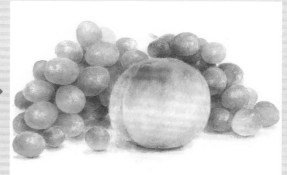

各自重疊上色後，即可完成。

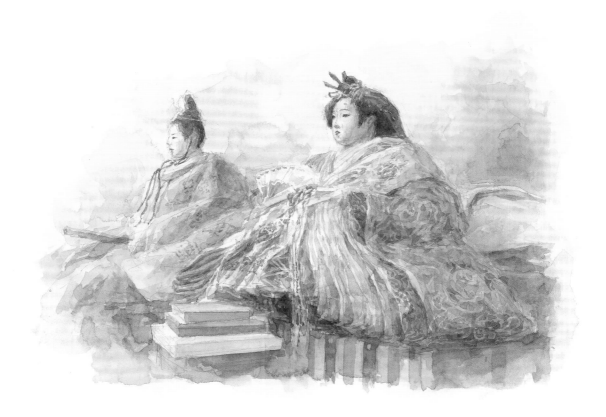

野村流的 3 色靜物畫

「女兒節人形」

極盡所能的使用繽紛的色彩

鮮豔華麗的色調妝點出來的女兒節人形，
色彩繽紛的服裝和飾品相當的漂亮。上色
時，當然要特別注意顏料不要混濁到，不
過若沒有順利表現出明暗的對比，整體的
色彩也不會好看。

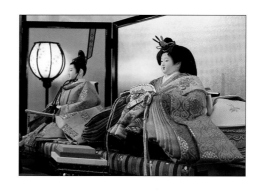

使用顏料：W & N

colour-1 頭髮的顏色並非全黑

用M比例稍多的3色混合色加少量水稀釋後上色。由於頭髮有亮處和暗處之分,上色時要表現出來。

colour-2 背景利用顏料的渲染效果

用M＋Y的混合色,在紙上加水調整,表現出渲染的效果。

colour-3 服飾的色彩多采多姿

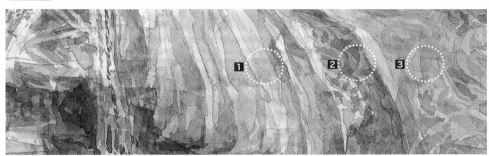

1
黃色的部分是用單色的Y,而陰影處是再加入微量M和C所調和出來的。

2
帶有藍紫的顏色是以C和多量的M混合做為基底。偏暗的部分是另外加入微量的Y調和後上色。

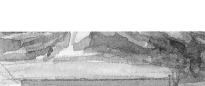

3
偏朱紅的顏色是以M為主,另外加入Y和微量的C所調和出來的。

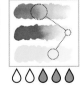

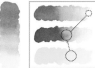

4
C若只加入Y混合會過於鮮豔,因此另外加入微量的M來降低彩度。

1

形狀用筆直線條來表現

首先，大面積的圖案先用淺淡的筆直線條打草稿。這時先不畫上細節。

開始上色

2 塗上薄薄一層鮮豔的底色

以洋紅色或黃色為基底酌量加入青色，薄薄的打底，注意顏色不要互相混合。

3 疊塗上色&留白

衣服上的紋路是用明暗的對比來表現。看起來明亮的圖樣紋路是以留白的方式來呈現。

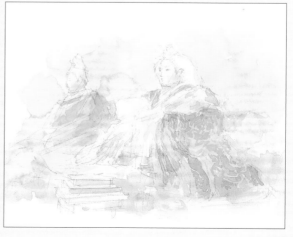

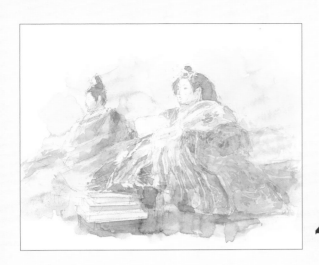

4 疊塗服裝的陰影處

陰影處重疊上色來增加暗度，可以突顯明亮感。利用明暗的對比，就能表現出自然的色調和立體感。

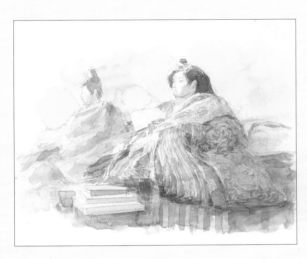

5 整體的陰影處重疊上色

在各個陰影處用顏料疊塗上色，表現各種立體感。一開始所使用的淡色，是用來表現明亮處的顏色。

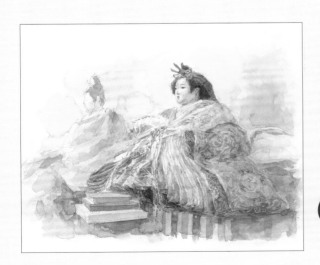

6 描繪細節

華麗人形的細節也是相當重要的步驟。這裡比起準確的畫好各個細節，不如活用小小的筆觸來表現會更好。

臉部的顏色是將黃色加少量洋紅色為基底，加水調淡些可表現在亮處，
水量少一點調深些可用來表現陰影。看起來顏色最深的下巴下方等處，
則是另外再加入微量青色所混合出來的。

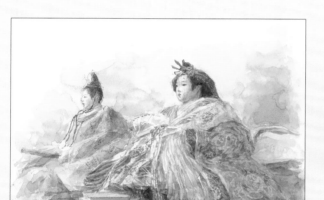

7 臉&衣服的細部要謹慎上色

臉的五官和衣服的細節，因為是很細微
的部分，因此要特別謹慎地下筆描繪。

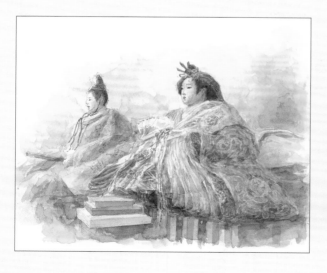

8 畫好飾品後即完成

畫好小型的裝飾品之後，即可完成。

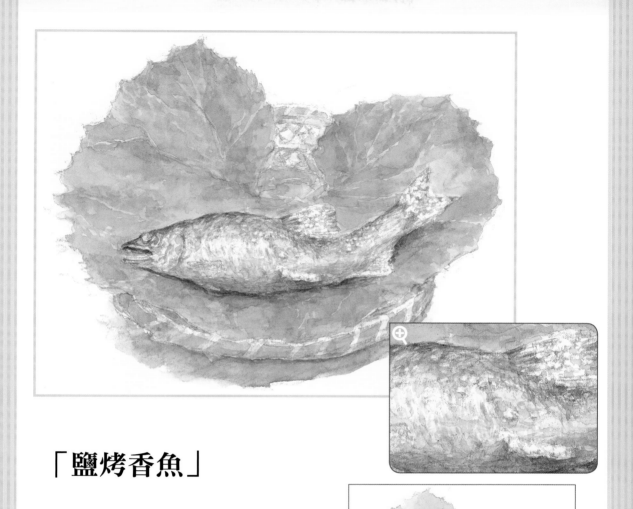

「鹽烤香魚」

從蜂斗菜的部份開始上色

這是溫泉旅館晚餐時所準備的鹽烤香魚。開動之前先用鉛筆打草稿，用餐完後再依照片上的顏色進行上色。先從蜂斗菜的綠色開始上色。

鹽粒用留白來表現

基本上香魚的部分，是將洋紅色加入黃色和少量青色，完成一系列的茶色變化。些微的陰影部分也要謹慎地用顏料來疊塗，表現香魚的立體感。

介紹本書所使用的用具

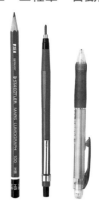

： 水彩筆 ：

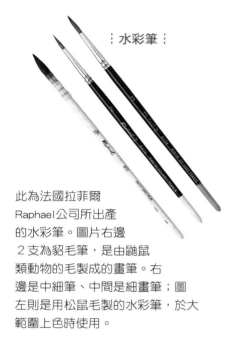

此為法國拉菲爾
Raphael公司所出產
的水彩筆。圖片右邊
２支為貂毛筆，是由鼬鼠
類動物的毛製成的畫筆。右
邊是中細筆、中間是細畫筆；圖
左則是用松鼠毛製的水彩筆，於大
範圍上色時使用。

： 調色盤、水筆 ：

牛奶盒也能自製出戶外寫
生用的調色盤。當然，平
常畫畫時也可以使用。水
筆可當作最細筆來使用，
太粗的畫筆在調整水量時
會感到相對困難，因此水
筆在戶外寫生時，是相當
重要且實用的用具。

左起分別是一般木軸鉛筆、筆
芯2mm寬的工程筆、0.5mm的
自動鉛筆。工程筆是當中使用
率最高的，大致上只要１支工
程筆就能完成寫生。自動鉛筆
適用於小幅的寫生畫。本書所
使用的皆為硬度HB的筆芯。如
果用太軟的筆芯，容易弄髒紙
張，且筆芯顏色也容易變得混
濁，因此使用硬度2B以下的筆
芯較為方便。

本書使用的水彩用紙

： 康頌Canson水彩紙 ：

這是一款厚度大（300g/m²）、純白度高
且相當堅固的紙張。易於擦拭或修正，
而且鉛筆的筆跡容易顯現出來。屬於未
分絲流方向，中紋的紙張。由法國的康
頌Canson公司生產。

： 阿契斯ARCHES水彩紙 ：

這是一款顯色和渲染效果相當好的法國製水
彩畫紙。素描本屬於裝訂水彩畫專用紙，整
齊、價格高。另外也有切割用大型、單張的
平版紙，價格較划算。絲向從中紋到一般的
細紋、平滑表面的極細紋、粗紋不等，紙的
厚度也分成各種種類提供挑選。

關於標記在水彩顏料條上的顏料記號

水彩是以稱為顏料或染料的粉末與各種漿糊等素材混合而成的。其顏料或染料的顏色界定是依國際的規格統一記號來做分類。基本上，記號是用來證明相同記號代表使用相同的顏料或染料。即使是不同的製造國、不同的商品名，只要標示相同的顏料記號（顏料＝Pigment），便能判斷是相同的顏色。由於透明水彩的顏料條尺寸很小，因此其文字說明也相當小，但只要仔細看，就能發現顏料條上一定會有顏料記號的標示。

啶銅紅quinacridone magenta
（Rose violet）

啶銅紅quinacridone magenta

紫紅purple magenta

上圖3種顏料上用紅線框起來的地方，顏料記號都是「**PR122**」。其中P是 Pigment（顏料）的的P、R是Red（紅色），表示屬於紅色系R的意思。而後面的數字122則是固有的顏料記號。上圖3家公司的顏料指的都是「啶酮」的洋紅色。也就是說，這3種顏料指的都是相同的顏色。而Holbein和W&N兩家公司都是以此顏料名的一部分做為色名。

苯二甲藍（Phthalo Blue）
黃影（Yellow Shade）

溫莎藍（Windsor Blue）
綠影（Green Shade）

蔚藍色（Helio Cerulean）

與紅色相同，上方3種顏料也都有顏料記號的標示。同樣都標示為「**PB15**」，所使用的顏料名則是「苯二甲藍」。這種顏料在色彩理論中是青色的基本色，也就是三原色中的青色。

黃色（Imidazolone Yellow）

溫莎黃（Winsor Yellow）

純黃色（Pure Yellow）

「Imidazolone」是不常聽到的用語，不過只要看到顏料記號「**PY154**」就能知道3個黃色都是相同的顏料。此種顏料名為「永固黃」。其實，從 Holbein 所用的黃色顏料名未看就很明瞭了，此種顏料就是色彩理論中黃色的基本色。

Profile

野村重存 (SHIGEARI NOMURA)

1959年出生於東京都。多摩美術大學研究所畢業。
現在擔任文化講座的講師。

於NHK教育電視台的節目「趣味悠悠」中，分別在2006年播出的「水彩寫生戶外體驗課」、2007年播出的「趣味色鉛筆風景寫生」、2009年播出的「日本絕景寫生紀行」等3個系列中擔任講師，並為相關刊物執筆。

著有《今日から描けるはじめての水彩画》、《野村重存のそのまま描けるえんぴつ画練習帳》、《水彩で描く手のひらサイズの風景画》（日本文芸社）、《小旅行で楽しむ風景スケッチ》、《日帰りで楽しむ風景スケッチ（テキストムック版）》、《いつでもどこでもポケットスケッチ》（NHK出版）、《野村重存 水彩スケッチの教科書》（実業之日本社）、《野村重存のはがきスケッチ》（主婦の友社）、《風景を描くコツと裏ワザ》（青春出版）、《野村重存の写真から描きおこす水彩画テクニック》（学研）等多部作品。另外，也為雜誌專欄執筆、監修。每年舉辦個展發表作品。

staff

作者 ■ 野村重存
編輯 ■ 彭怡華
譯者 ■ 李致瑩
潤稿校對 ■ Bonnie
DVD 母帶校對 ■ Eva
排版完稿 ■ 菩薩蠻數位文化有限公司

愛生活 30

紅藍黃 3 原色自然水彩畫入門
DVDでよくわかる三原色で描く水彩画 DVD付

總編輯　　　林少屏
出版發行　　邦聯文化事業有限公司　睿其書房
地址　　　　台北市中正區三元街172巷1弄1號
電話　　　　02-23097610
傳真　　　　02-23326531
電郵　　　　united.culture@msa.hinet.net
網站　　　　www.ucbook.com.tw
郵政劃撥　　19054289邦聯文化事業有限公司
製版　　　　彩峰造藝印像股份有限公司
印刷　　　　皇甫彩藝印刷股份有限公司
出版　　　　2014年06月初版
港澳總經銷　泛華發行代理有限公司
　　　　　　電話：852-27982220
　　　　　　傳真：852-27965471
　　　　　　E-mail：gccd@singtaonewscorp.com

國家圖書館出版品預行編目資料

紅藍黃3原色自然水彩畫入門 / 野村重存著；李致瑩譯.
－初版. －臺北市：睿其書房出版：邦聯文化
發行,2014.06
96 面；18.5*26 公分. 一（愛生活；30）
譯自：DVDでよくわかる三原色で描く水彩画DVD付
ISBN 978-986-5944-64-3（平裝）

1. 水彩畫　2. 繪畫技法

948.4　　　　　　　　　　103007345

●本書附錄的DVD使用事項

DVD光碟的影像和音軌是以高密度的方式紀錄及存取。請使用DVD光碟所對應的播放器進行播放。詳細的播放說明請詳閱播放器的使用說明書。使用導航器型式的車用播放器、數位錄放影機或CD-R光碟機的DVD-ROM驅動程式等方式播放，可能會發生無法讀取的情形。另外，不論Windows、Macintosh的系統，無法保證所有的電腦都能順利讀取。除了製作過程中所產生的瑕疵品以外，並無退換貨之服務。若有其他疑問請來電洽詢。

DVD DE YOKU WAKARU SANGENSHOKU
DE EGAKU SUISAIGA by Shigeari Nomura
Copyright © Shigeari Nomura 2012
All rights reserved.
Original Japanese edition published by
Jitsugyo no Nihon Sha Ltd.

This Traditional Chinese language edition
published by arrangement with
Jitsugyo no Nihon Sha Ltd., Tokyo in care of
Tuttle-Mori Agency, Inc., Tokyo
through Future View Technology Ltd., Taipei.

練習簿

Colouring

練習簿的使用方式

【著色】

此為鉛筆素描或線條畫階段
所影印下來的。可一邊參照
前面刊載的範例，一邊當作
一般素描的著色用途。

【臨摹式素描】

這是將完成的範例黑白印刷
完成。其中，顏色的濃淡和
筆觸可以用來做為著色練習
時臨摹的參考。

德國 班貝格的街角

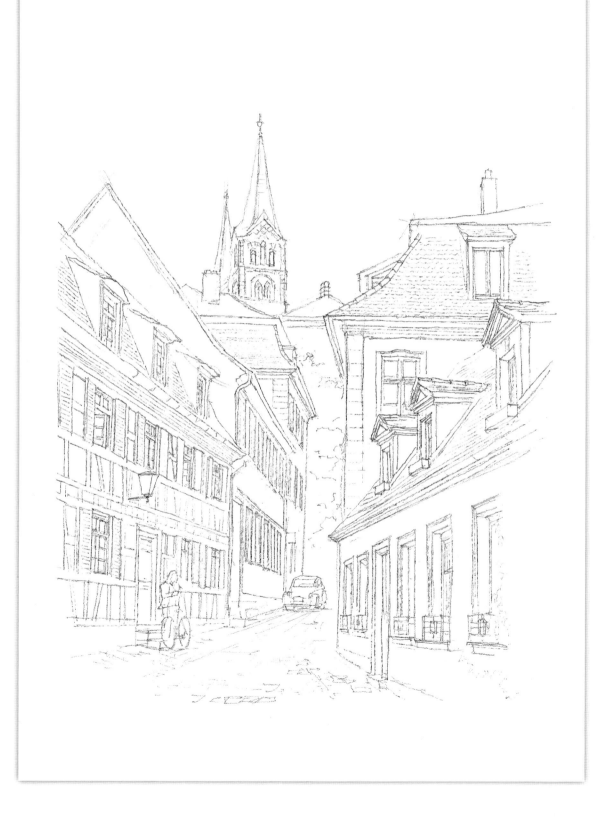

有紅花的風景區 （英國 科茨沃爾德鎮下史勞特村）

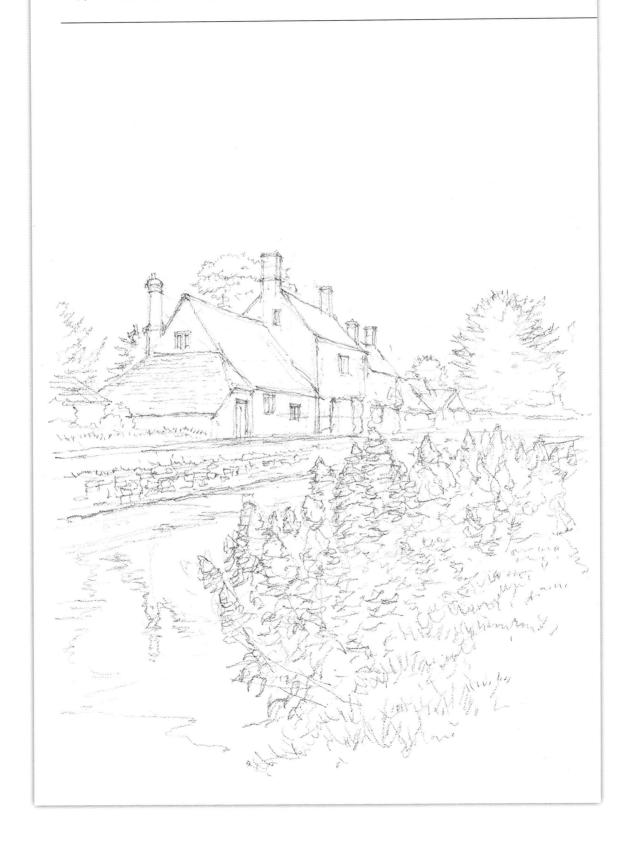

有紅花的風景區 （英國 科茨沃爾德鎮下史勞特村）

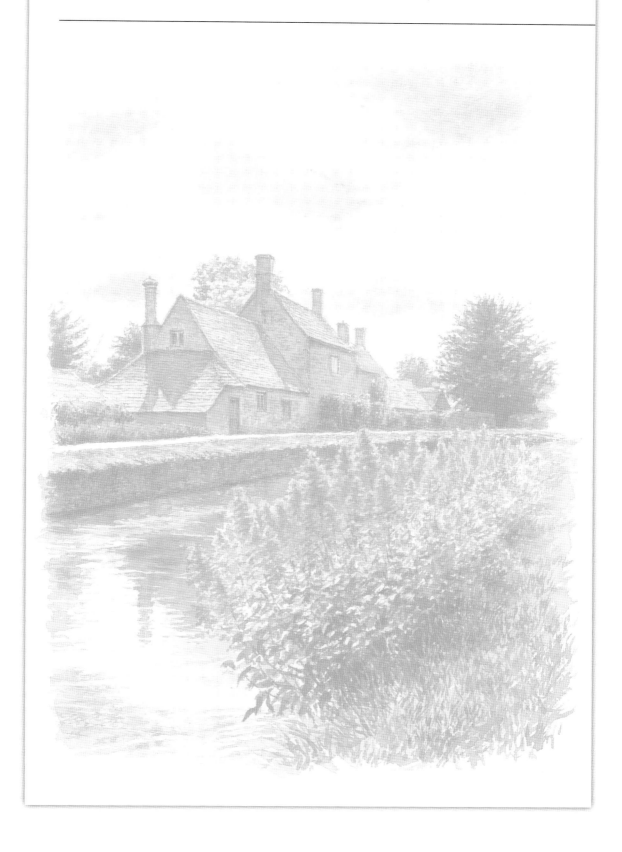

紅葉 （平林寺境内）

紅葉 （平林寺境内）

山、森林、天池的風景 （秋山鄉·天池）

巴黎的夕陽

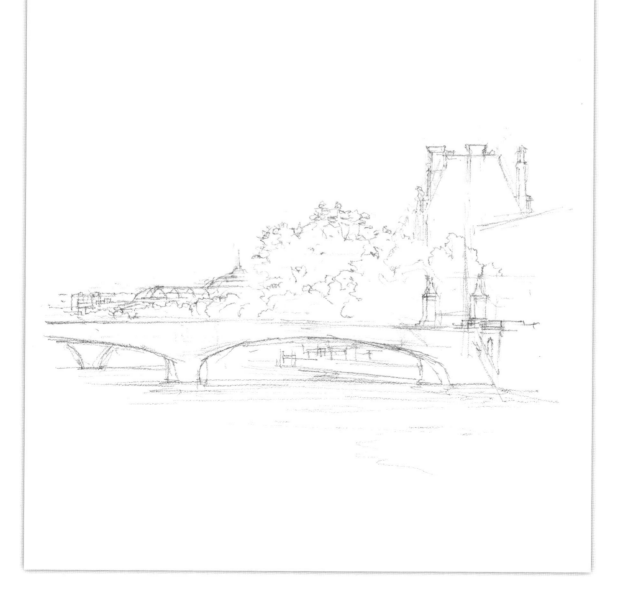

巴黎的夕陽

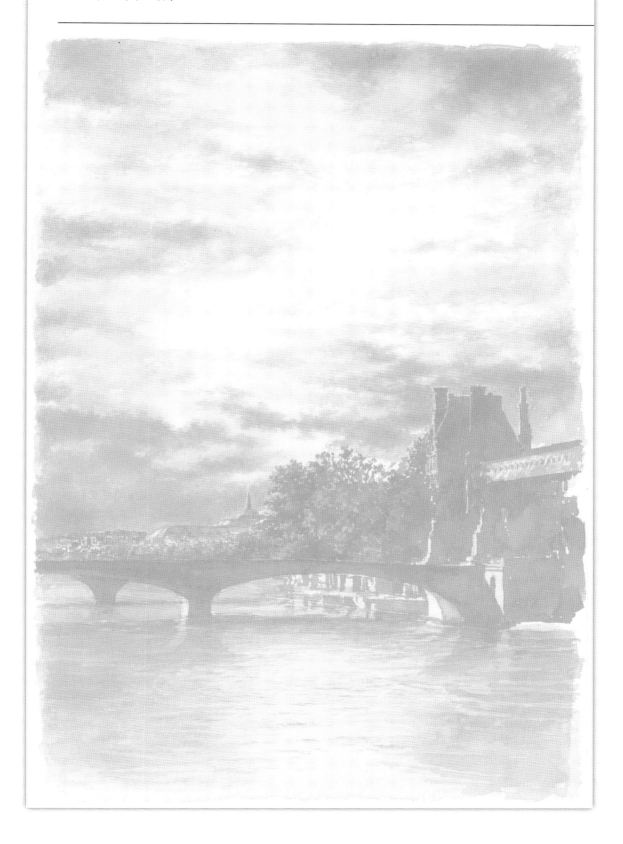

桃子和葡萄

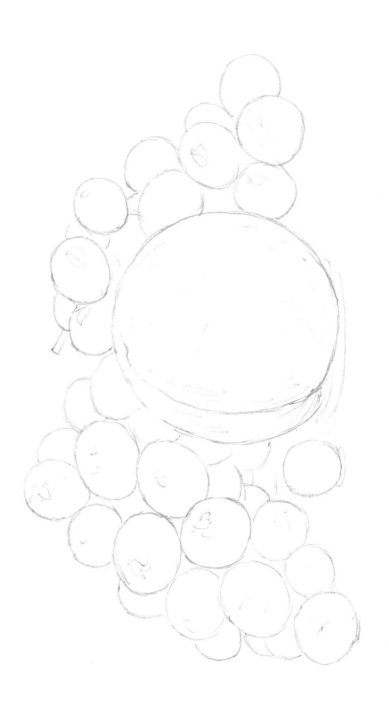

桃子和葡萄

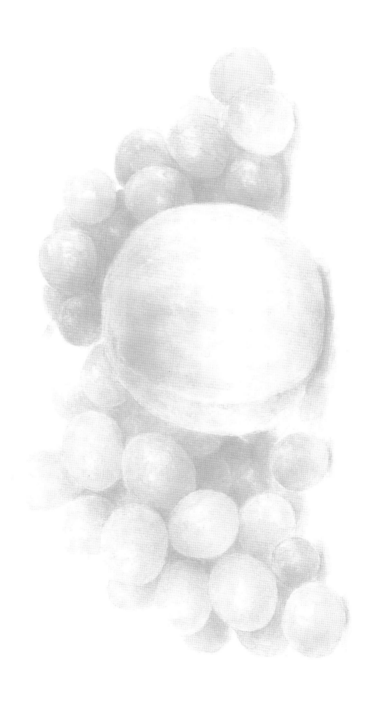

女兒節人形

女兒節人形

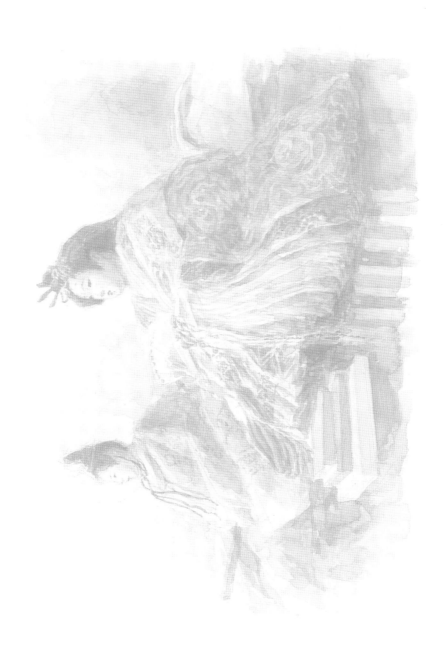

鹽烤香魚的素描

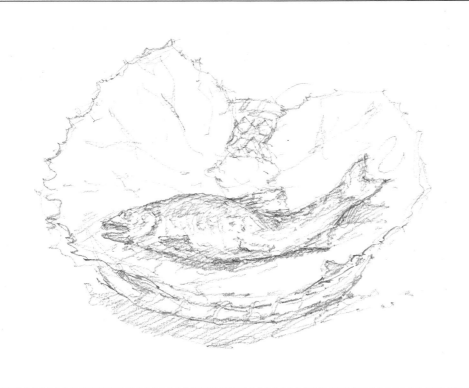

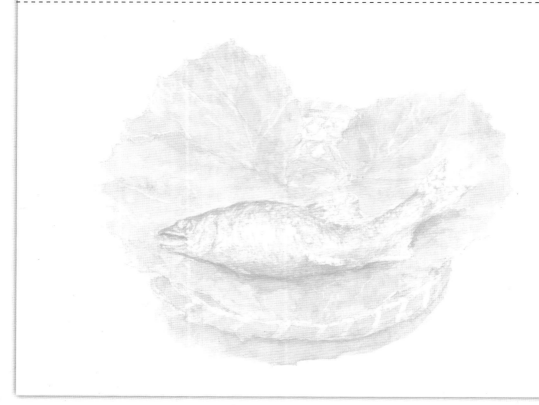